KB141705

Follow me! 기초 연필 데생

Follow me! 기초 연필 데생

초판 1쇄 인쇄 2020년 1월 15일
초판 1쇄 발행 2020년 1월 20일

저 자 남일
펴낸이 김호석
펴낸곳 도서출판 대가
편 집 박은주
마케팅 권우석, 오중환
관 리 한미정
주 소 경기도 고양시 일산동구 장항동 776-1 로데오메탈릭타워 405호
전 화 (02) 305-0210 / 306-0210 / 336-0204
팩 스 (031) 905-0221
전자우편 dga1023@hanmail.net
홈페이지 www.bookdaega.com

© 2020, 남일

ISBN 978-89-6285-241-7 13650

ART
CLASS
미술교실

Follow me!

기초 연필 데생

• 체계적인 과정작을 따라 그리는 연필 데생 •

남일 지음

도서출판 대가

수채화를 배우든, 유화를 배우든, 동양화를 배우든, 조소를 배우든, 디자인을 배우든...

미술을 처음 배우는 사람에게 '연필 데생'은 마치 도약을 위한 어린 새의 첫 날개 짓처럼 우선적으로 해야 할 기본이라 여겨집니다. 특히 우리나라 미술 지망생들은 기초 조형원리(형태, 명암, 양감, 질감, 원근법 등)을 공부하며 시험을 준비하기 위하여, 높은 수준의 데생 작품을 그립니다. 그런 이유인지는 모르겠지만, 외국의 경우보다 연필 데생 공부에 정성과 시간을 많이 들이는 편입니다.

그런데 왜 처음 '연필 데생'을 할까요?

우선 연필이라는 매체가 다른 어느 미술매체보다 다루기 쉽고 편하기 때문입니다. 가격도 저렴한 편입니다.

그리고 수정이 가능합니다. 지우개로 지우고 다시 그릴 수 있다는 것은 연필매체의 아주 큰 장점입니다.

또한 모노(단색) 색감으로 기본적인 조형 원리(형태, 명암, 톤, 질감 등)를 공부하기 좋습니다.

연필 매체는 표현이 다양하고 풍부합니다. 강약 조절이 쉽고 덧칠이 잘 됩니다.

간단한 크로키, 가벼운 스케치, 개성 넘치는 드로잉작업, 완성

도 높은 정밀묘사 등, 종이와 연필과 지우개만 있으면 다양한 예술작품을 만들 수 있습니다.

이렇게 저렴하고, 다루기 편하고, 수정이 가능하고, 더욱 깊이 있는 공부가 가능하기 때문에, '연필 데생'이 미술 실기의 기초라고 말하여집니다.

'연필 데생'을 열심히 공부하면, 탄탄한 미술 실력을 가질 수 있습니다.

이 책 'Follow me 기초 연필 데생'은 연필 데생을 공부하는 분들이 쉽게 보고 따라 그릴 수 있도록, 과정을 체계적으로 제작하였습니다. 그리고 기초 도형들과 기본 정물들의 '형태'와 '명암'을 완성도 높게 작업했습니다. 또한 중간마다 알아두어야 할 데생 상식들을 정리하였습니다.

이 책으로 연필 데생 공부하시는 분들은 4절 또는 5절 켄트지에 그리면 좋습니다.

연필은 4B 연필과 B, HB 연필(밝은 톤 그리기)을 같이 쓰면 좋습니다. 지우개는 미술용 지우개를 준비합니다.

눈으로 공부하는 것 보다 손으로 공부하는 것이 열 배 이상 좋다는 점을 명심하시고 직접 그려보세요. 여러분의 연필 데생 공부에 많은 도움이 되길 바랍니다.

이 책을 오래 기다려주신 린 출판사 사장님과 교정 작업을 함께 해주신 박은주 팀장님, 그리고 저를 항상 믿어주고 응원해주는 아내에게 감사드립니다.

남 일

Contents

들어가는 글 •004

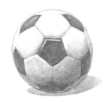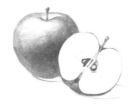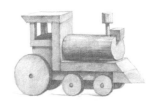

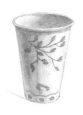 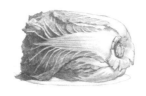

과정 — 1
직사각형과 세로 중심선을
그리세요.

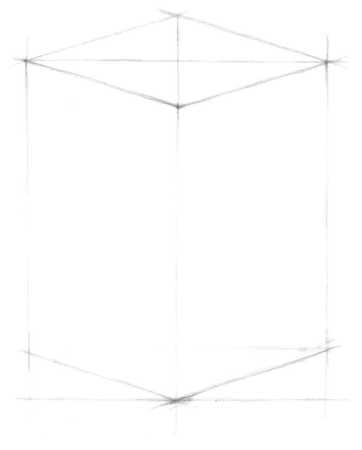

과정 — 2
세로 중심선에 맞추어
사선을 그려주며,
직육면체의 형태를 그려주세요.

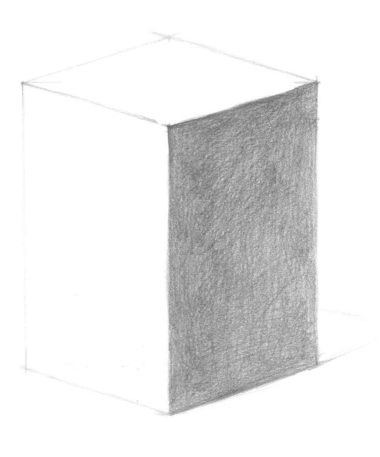

과정 — 3
오른쪽 제일 어두운 면을
어둡게 그려주세요.

과정 — 4
왼쪽 중간 면을 밝게 그려주세요.

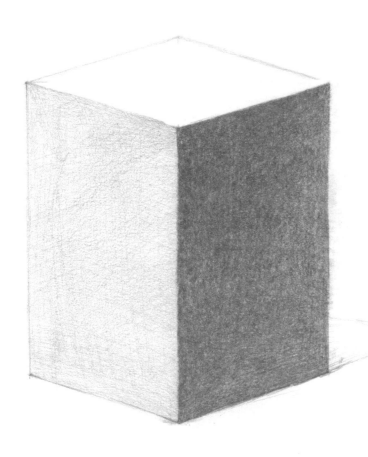

과정 ― 5
오른쪽 제일 어두운 면을
진하게 덧칠하며 그려주세요.

과정 ― 6
왼쪽의 중간 면을,
오른쪽 어두운 면과 비교하며
덧칠하여 그려주세요.

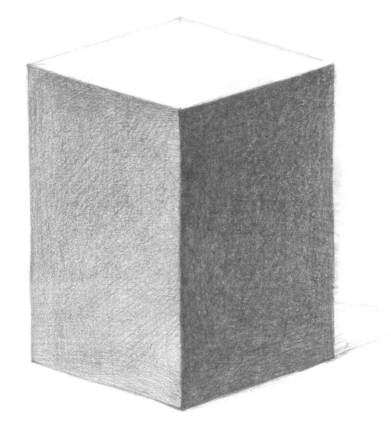

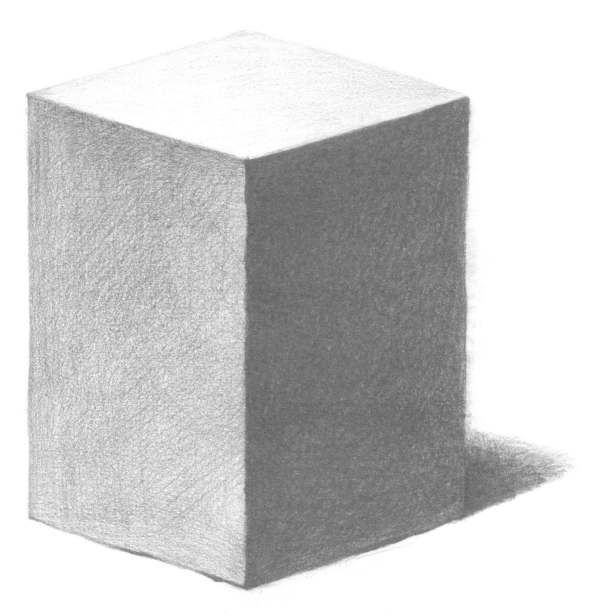

완성 빛을 직접 받는 제일 윗면을 아주 밝게 그려주세요.
그림자를 강하게 그려주며 전체적으로 마무리 하세요.

'H'&'B'-연필 농도(진하기) ··

우리는 연필 데생을 하는 경우, 보통 '4B' 연필을 씁니다. 필기구로 쓰이는 연필이나 샤프펜슬은 'HB'나 'B'를 쓰지요. 여기서 연필의 농도(진하기)를 표시하는 'H' 'B'는 무얼까요? 'H'는 hard의 약자로 연필 심(흑연)의 단단한 정도를 나타냅니다. 'B'는 black의 약자로 연필 심(흑연)의 진한 정도를 나타냅니다.

6H 5H 4H 3H 2H H HB B 2B 3B 4B 5B 6B

←―――――――――― ――――――――――→

단단하고 연하다 무르고 진하다

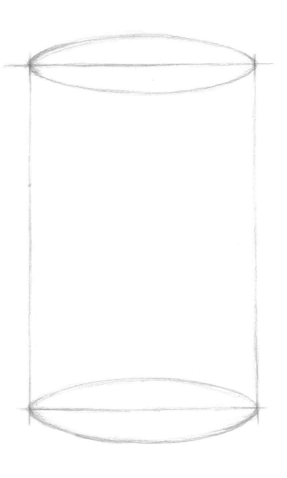

과정 — 1
직육면체를 그리고 위 아래
타원을 그리세요.

과정 — 2
보조선을 지우고
원기둥을 그리세요.

과정 — 3
오른쪽 제일 어두운 면을
어둡게 그려주세요.

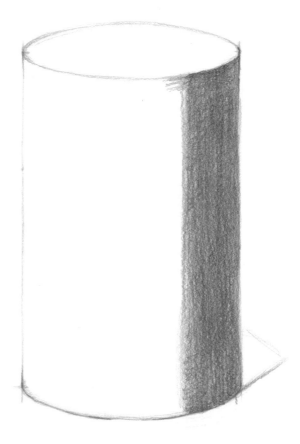

과정 — 4
어두운 면을 기준으로
중간 면과 밝은 면을 그려주세요.

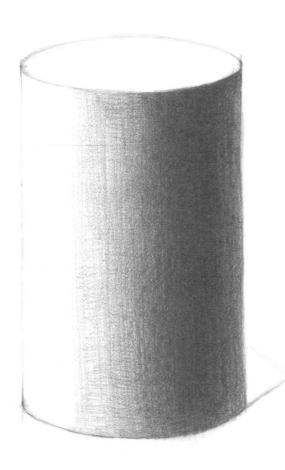

과정 — 5
오른쪽 어두운 면을
진하게 덧칠하여 그려주고
중간 면과 자연스럽게 연결되도록
덧칠하여 그려주세요.

과정 — 6
왼쪽의 밝은 면을 그려주세요.

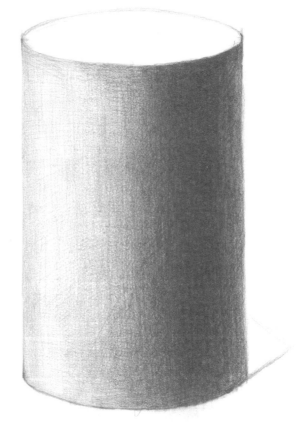

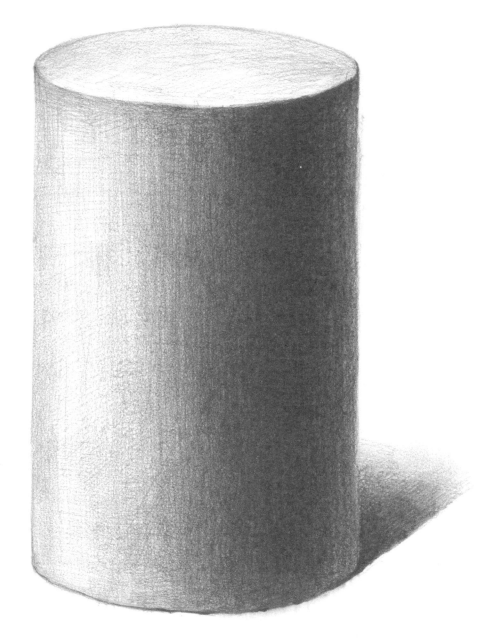

완성 빛을 직접 받는 제일 윗 면을 아주 밝게 그려주세요
그리고 그림자를 강하게 그려주며 전체적으로 마무리 하세요.

 지우개 ...

지우개는 보통 고무 지우개와 플라스틱 지우개로 구분
할 수 있습니다.
미술용 고무 지우개는 입자가 크고 무르기 때문에 종
이를 상하게 하지 않고 연필을 지울수 있습니다. 가장
많이 쓰이는 미술 지우개입니다. 플라스틱 지우개는 좀
더 단단하고 입자가 작기 때문에 잘 지워지지만, 많이
지우면 종이 결이 상할 수 있습니다.

고무 지우개

플라스틱 지우개

과정 — 1

이등변 삼각형과 세로 중심선을 그리고,
아랫부분의 타원을 그리세요.

과정 — 2

보조선을 지우고 원뿔을 그리세요.

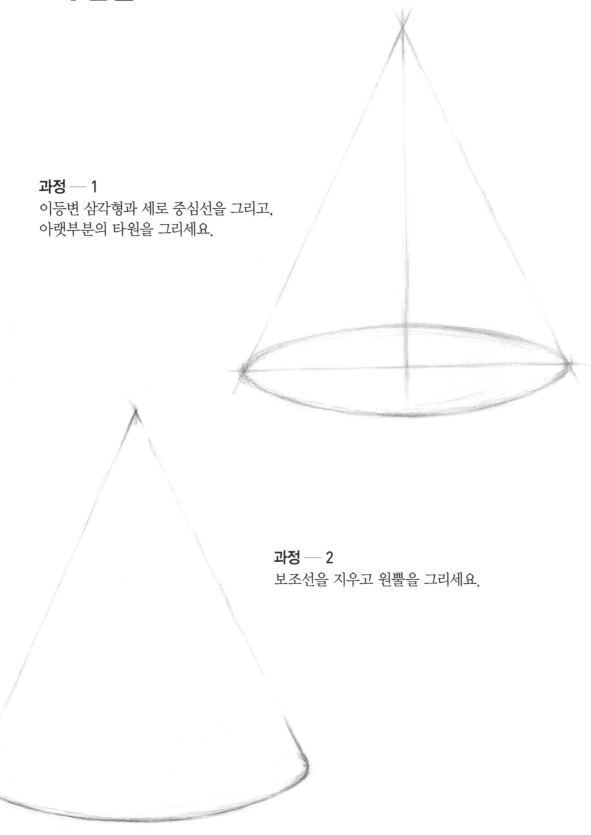

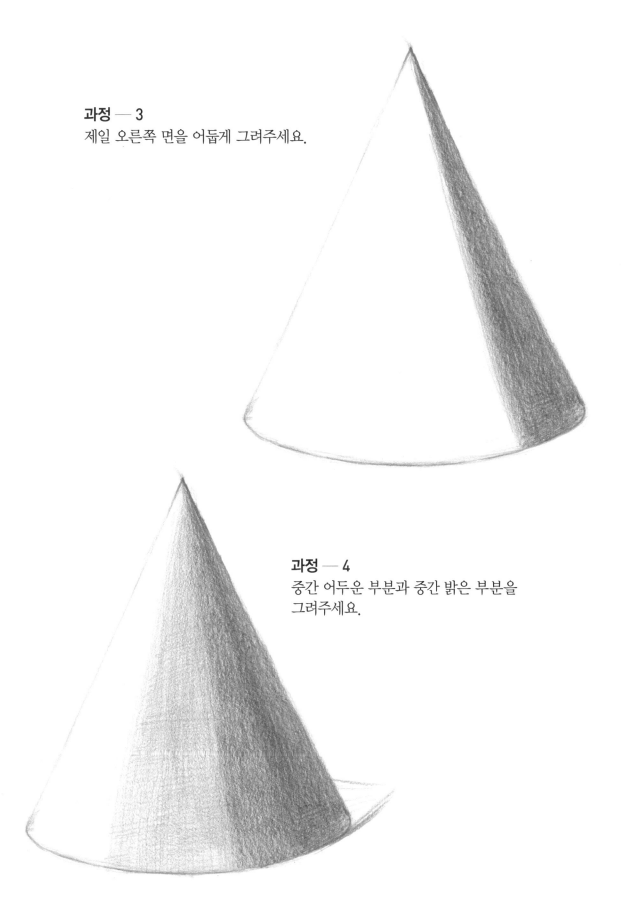

과정 — 3
제일 오른쪽 면을 어둡게 그려주세요.

과정 — 4
중간 어두운 부분과 중간 밝은 부분을
그려주세요.

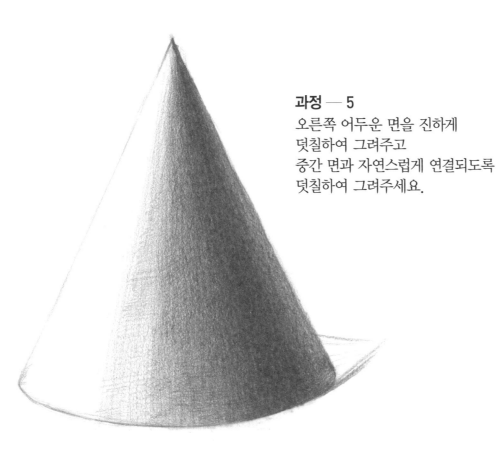

과정 ─ **5**
오른쪽 어두운 면을 진하게
덧칠하여 그려주고
중간 면과 자연스럽게 연결되도록
덧칠하여 그려주세요.

과정 ─ **6**
왼쪽의 밝은 면을 그려주세요.

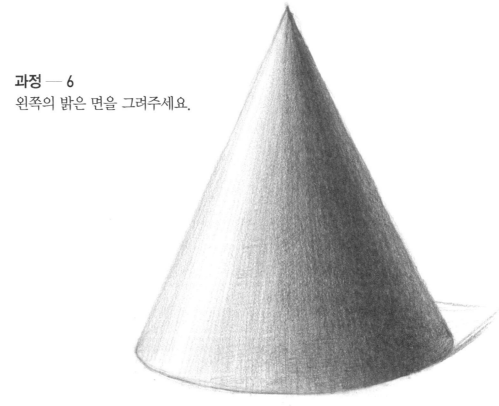

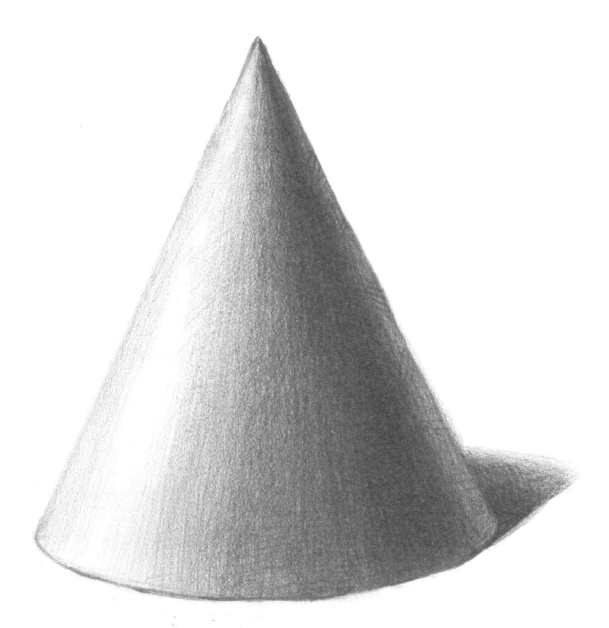

완성 그림자를 강하게 그려주며 전체적으로 마무리 하세요.

 종이 ..

연필데생을 그리는 종이는 일반적으로 '켄트지(도화지)'를 씁니다. 연필이 부드럽게 그려지고 수정이 쉽기 때문에 처음 데생을 접하는 분들에게 알맞은 종이입니다. 종이의 크기는 4절이나 5절 켄트지 스케치북으로 데생을 시작하면 적당합니다.

목탄지, 파스텔지, 한지, 수채화용지 등 특수한 종이에 그리면, 다른 효과와 느낌의 데생이 됩니다. 다양한 재료와 다양한 기법으로 개성 있는 데생을 그려보세요.

..

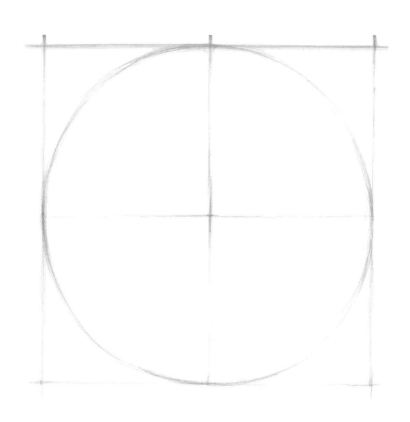

과정 ─ 1
정사각형과 중심선을 그리고,
원을 그려주세요

과정 ─ 2
보조선을 지우고
구를 그려주세요.

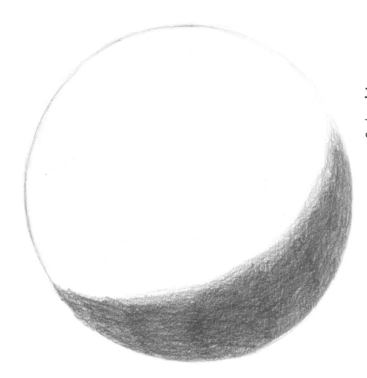

과정 —3
오른쪽 아래 제일 어두운 부분을
어둡게 그려주세요.

과정 — 4
중간 어두운 부분을 그려
주세요.

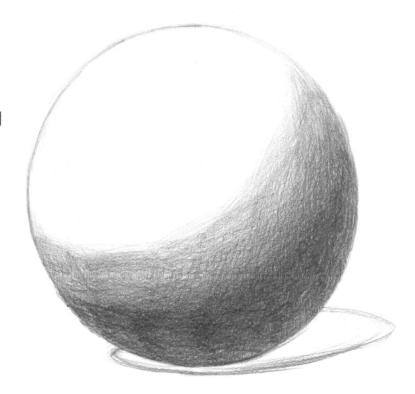

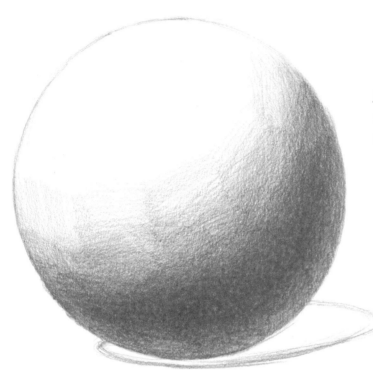

과정 — 5
제일 어두운 부분을 진하게
덧칠하며 그려주세요.

과정 — 6
어두운 부분과
중간 어두운 부분이
자연스럽게 연결되도록
덧칠하여 그려주세요.

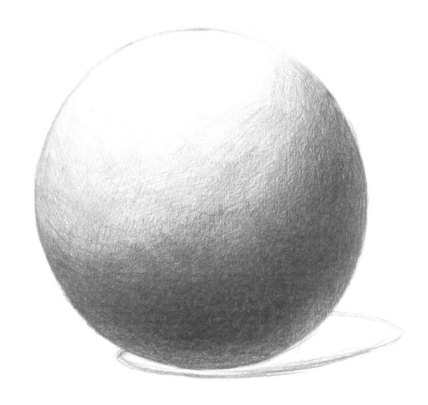

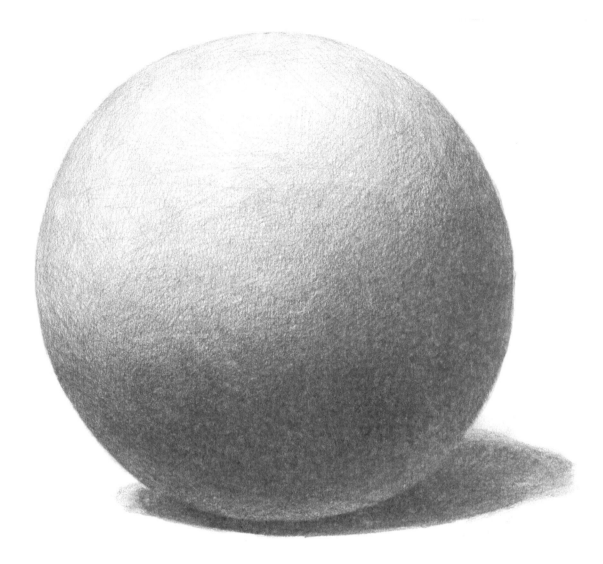

완성 밝은 부분을 아주 밝게 그려주세요. 그리고 그림자를 강하게 그려주며
전체적으로 마무리하세요.

 데생, 드로잉, 소묘 ...

데생(dessin), 드로잉(drawing), 소묘(素描)는 모두
같은 말입니다. 일반적으로 건식재료(연필, 펜, 목탄,
콘테 등)로 그린 그림을 말합니다. 단색으로 그리는
그림, 선으로 그리는 그림이라는 의미를 강조하기
도 합니다.
참고로, 스케치(sketch)는 채색을 위하여 건식재료
로 그린 밑그림을 말합니다.
크로키(croquis)는 짧은 시간에 사물이나 사람의
특징을 빠르게 그린 그림입니다.

스케치

크로키

05. 구와 직육면체

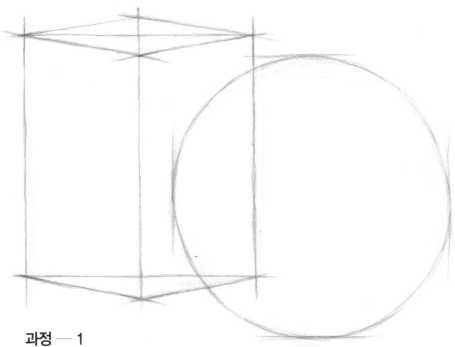

과정 — 1

정사각형에 맞추어 원을 그리세요.
그리고 직사각형과 세로 중심선을 그려 직육면체의 형태를 그리세요.

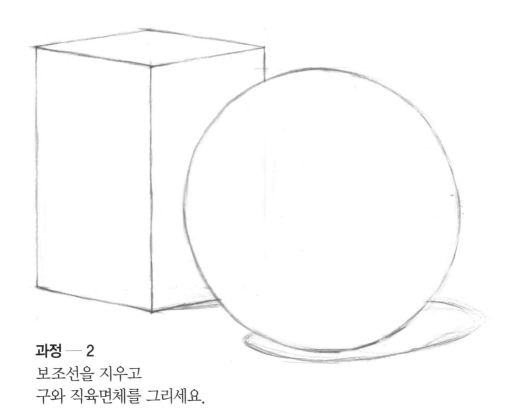

과정 — 2

보조선을 지우고
구와 직육면체를 그리세요.

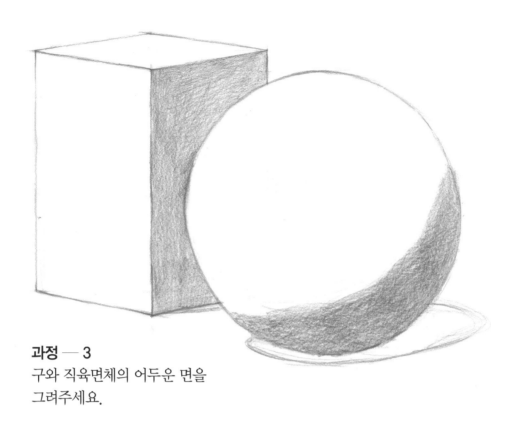

과정 — 3
구와 직육면체의 어두운 면을
그려주세요.

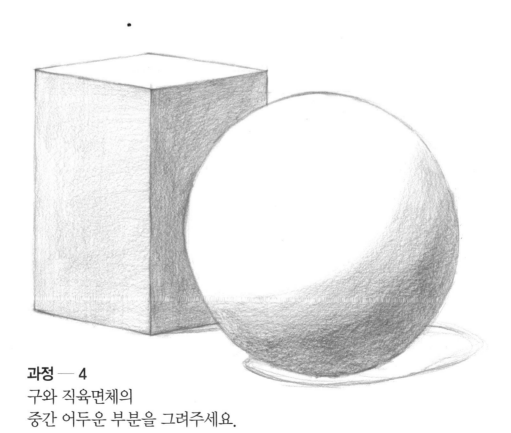

과정 — 4
구와 직육면체의
중간 어두운 부분을 그려주세요.

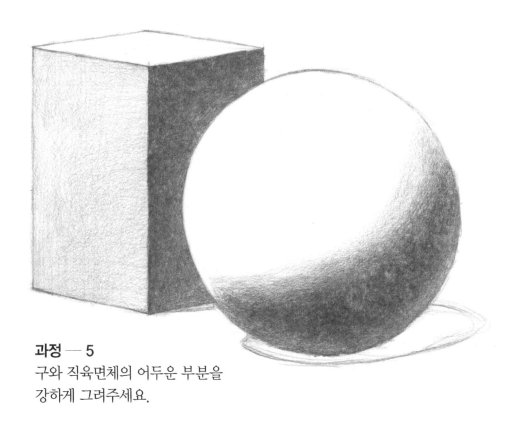

과정 — 5
구와 직육면체의 어두운 부분을
강하게 그려주세요.

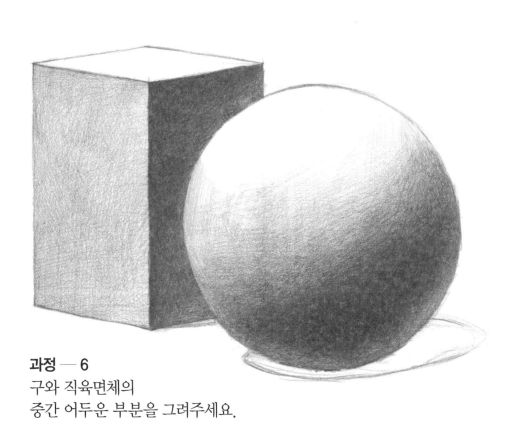

과정 — 6
구와 직육면체의
중간 어두운 부분을 그려주세요.

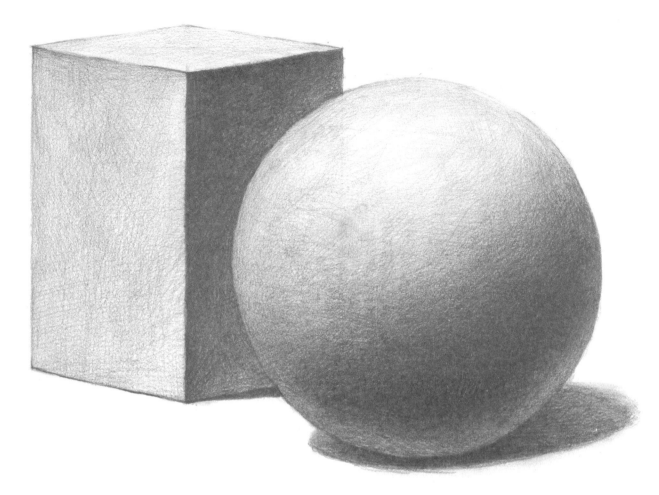

완성 구와 직육면체의 그림자를 그리고, 전체적으로 마무리 하세요.

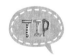 **톤 (tone, 색조)** ···

연필 데생에는 톤(tone)이 중요합니다.
톤(tone)이라는 것은 명도와 채도가 통합된 개념입니다. 명암(밝음, 어두움) 뿐만 아니라 선명함, 흐림, 맑음, 탁함 등의 채도의 개념도 포함합니다.
풍부한 톤(tone)이 나오는 그림을 그리려면, 자연스러운 명암과 묘사, 다양한 느낌의 연필선들이 서로 잘 어울려야합니다.

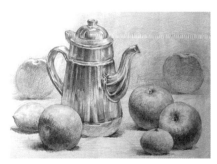

06. 원기둥, 직육면체, 구

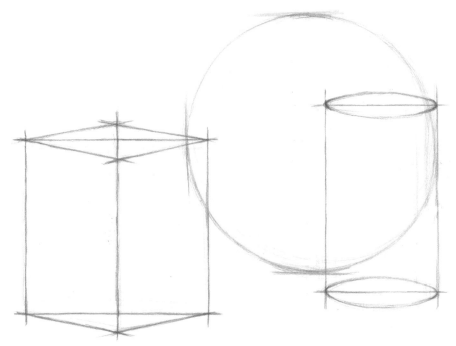

과정 ─ 1

직사각형과 세로 중심선을 그려 직육면체를 그리세요.
육면체와 타원을 그려 원기둥을 그리세요.
정사각형을 그려 원을 그리세요.

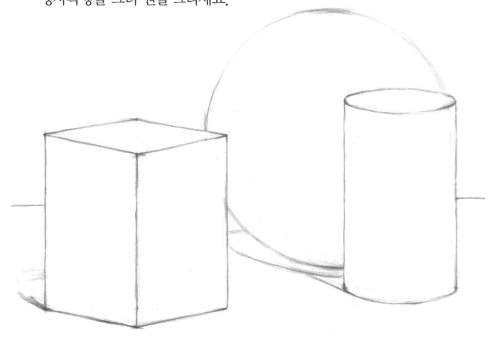

과정 ─ 2

보조선을 지우고, 직육면체, 원기둥, 구의 형태를 그리세요.

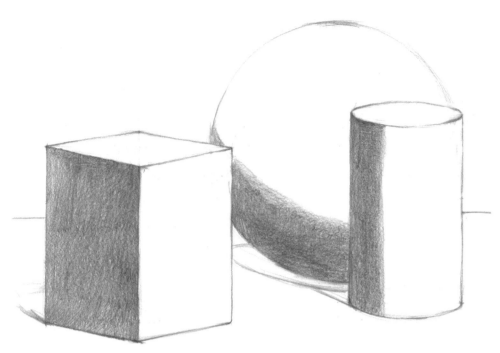

과정 — 3

직육면체, 원기둥, 구의 어두운 부분을 그리세요.

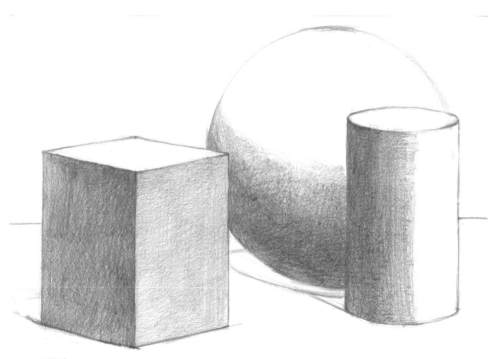

과정 — 4

직육면체, 원기둥, 구의 중간 어두운 부분을 그리세요.

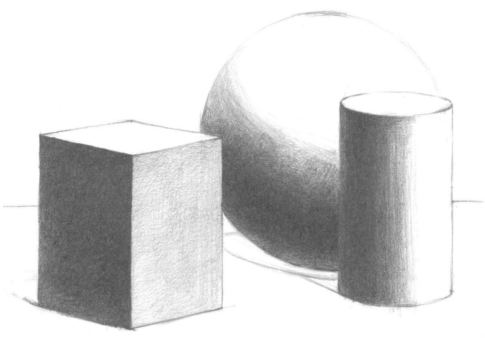

과정 — 5
직육면체, 원기둥, 구의 어두운 부분을 강하게 덧칠하여 그리세요.

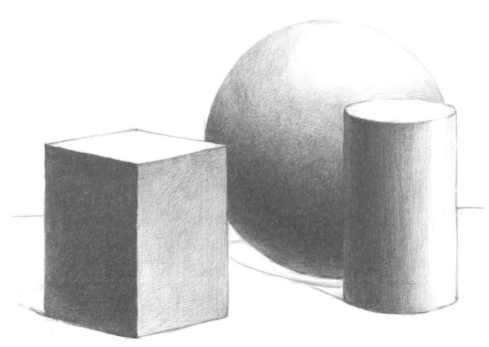

과정 — 6
직육면체, 원기둥, 구의 중간 어두운 부분을 덧칠하여 그리세요.

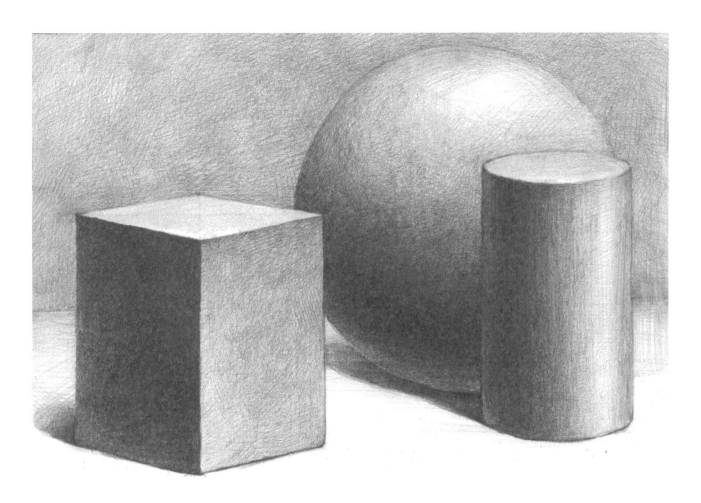

완성 직육면체, 원기둥, 구의 그림자와 배경을 그리고, 전체적으로 마무리하세요.

 연필힘 조절 ..

종이에 연필을 쓸 때, 어두움과 밝음의 가장 중요한 기법은 '힘 조절'입니다.
어두운 부분은 힘 있고 강하게 터치합니다. 점점 힘을 빼고 밝게 그립니다.
선의 중첩에 의해 어두운 부분이 만들어지기도 하지만, 어두운 곳은 과감하게 그리는 것이 좋습니다.
밝은 부분은 HB나 B정도의 연필로 약하게 그려보세요.

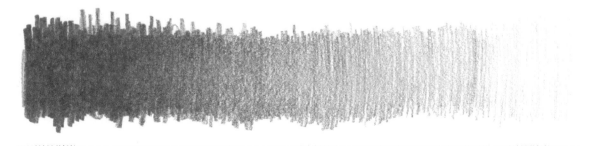

07. 구, 원뿔, 직육면체

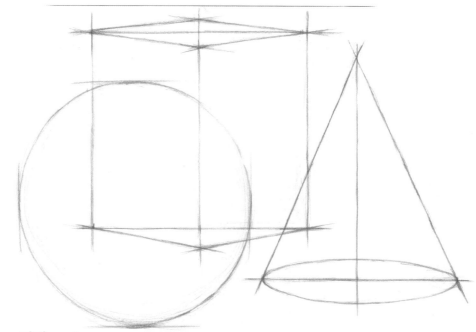

과정 — 1

정사각형에 맞추어 원을 그리세요. 이등변삼각형과 중심선을
그리고 원뿔을 그리세요. 직사각형과 중심선을 그리고 직육면체를 그리세요.

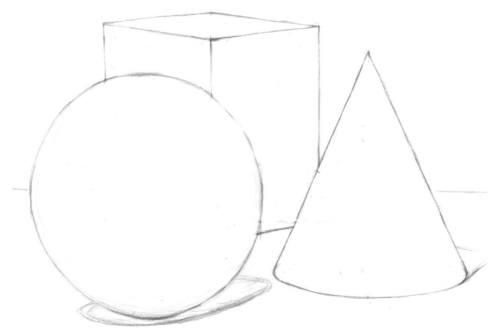

과정 — 2

보조선을 지우고 원, 원뿔, 직육면체의 형태를 그리세요.

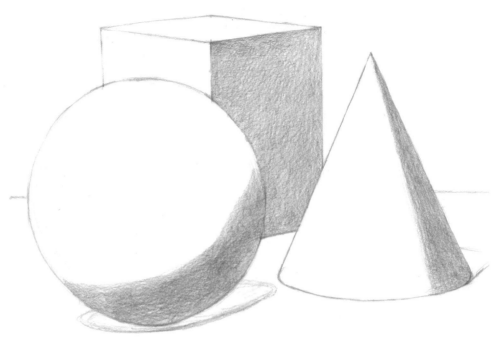

과정 ― 3
빛이 들어오는 방향을 참고하여, 구, 원뿔, 직육면체의 어두운 부분을 그려주세요.

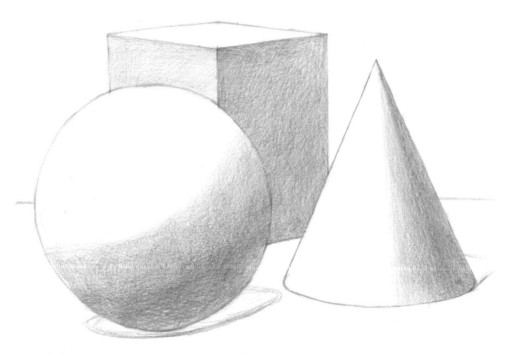

과정 ― 4
구, 원뿔, 직육면체의 중간 어두운 부분을 그려주세요.

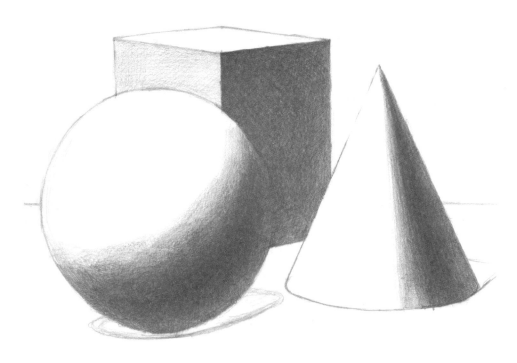

과정 — 5
구, 원뿔, 직육면체의 어두운 부분을 강하게 덧칠하여 그려주세요.

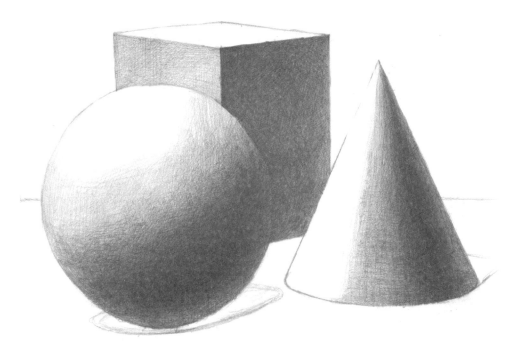

과정 — 6
구, 원뿔, 직육면체의 중간 어두운 부분을 그려주세요.

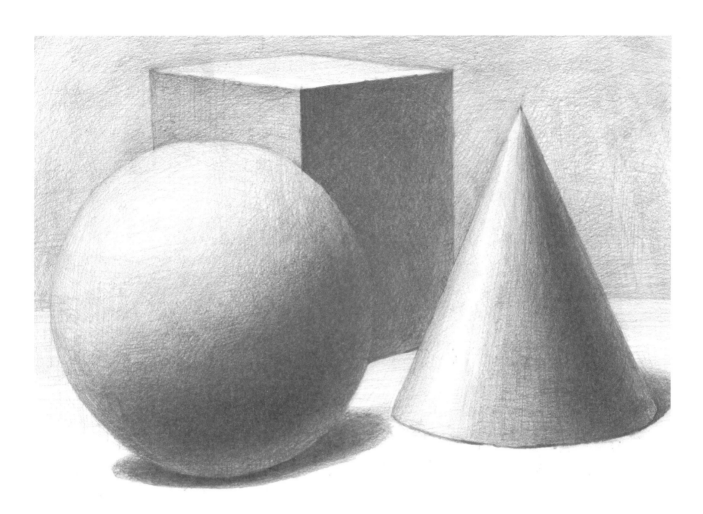

완성 구, 원뿔, 직육면체의 그림자와 배경을 그리고, 전체적으로 마무리 하세요.

 완성을 위하여 ..

연필 데생 과정을 따라 그리면 그림을 전체적으로 그리는 눈이 생깁니다.
무엇보다 어두운 부분을 먼저 완성하고 중간 어두운 부분, 중간 밝은 부분, 밝은 부분 순으로 그립니다.
가장 밝은 부분은 흰 종이 자체이기 때문에 이미 정해져 있지만, 어두운 부분은 그림에 따라 어두운 정도가 다르기
때문에 어두운 부분을 기준으로 톤(tone)을 소설해야 합니다.

 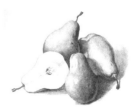

BASIC DESSIN 08. 붉은 벽돌

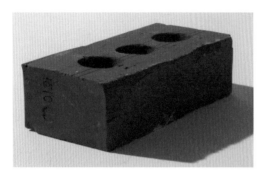

- 붉은 벽돌은 제일 그리기 쉬운 기초 정물 중 하나입니다.
- 벽돌의 색이 전체적으로 어두워도, 빛에 의한 명암이 잘 나타나도록 밝은 면, 중간 면, 어두운 면의 차이를 잘 표현하여야 합니다.
- 벽돌을 그리면서 작은 흠이나 깨진 부분을 짧은 선과 지우개로 묘사하면, 벽돌의 특징이 더욱 잘 표현됩니다.
- 벽돌 윗면의 구멍의 표현이 어려우면, 구멍을 생략하고 그려도 괜찮습니다.

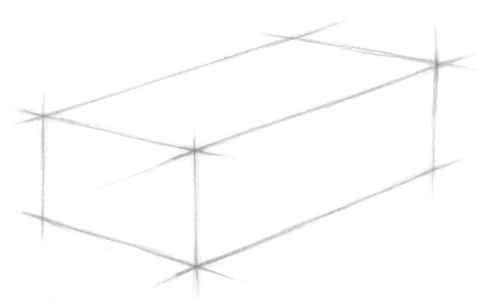

과정 ― 1
기울기를 주의하여 직육면체를 그립니다.

Follow me 기초 연필 데생

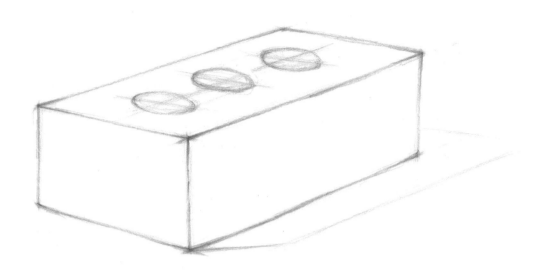

과정 ― 2
보조선을 지우고 벽돌을 스케치 합니다.

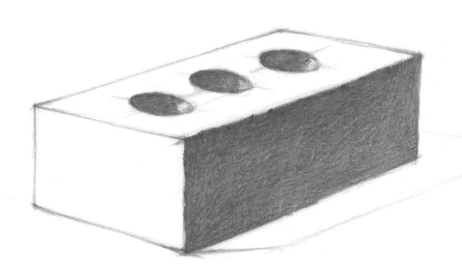

과정 ― 3
벽돌의 어두운 부분을 어둡게 그려주세요.

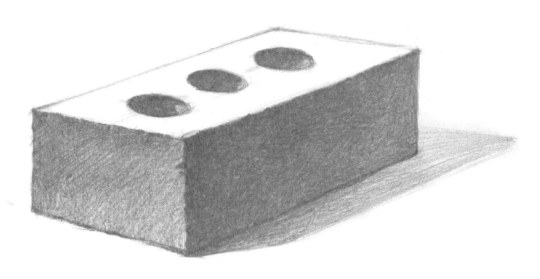

과정 — 4
벽돌의 중간 어두운 부분을 그리고,
어두운 부분을 덧칠하며 어둡게 그려주세요.

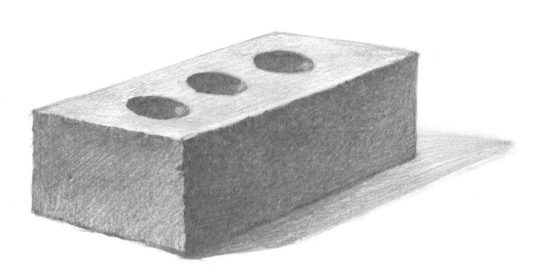

과정 — 5
벽돌의 밝은 부분을 그려주세요.

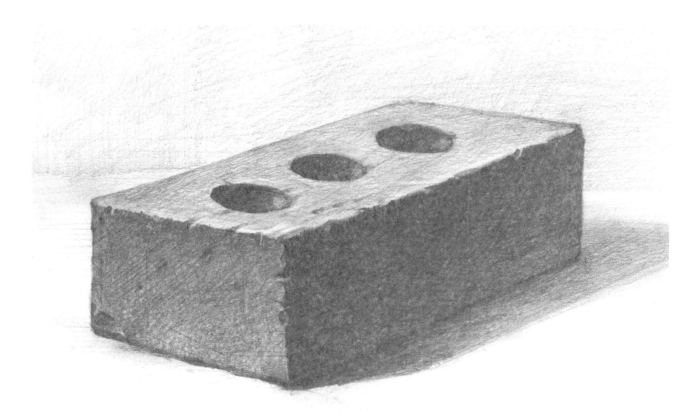

완성 배경과 그림자를 그려주세요. 그리고 전체적으로 마무리하세요.

 벽돌 묘사 ··

벽돌 마무리 과정에서 벽돌 모서리 부분에서 깨지고 흠 있는 부분을 그립니다.
벽돌 꺾이는 부분의 묘사는 벽돌의 특징을 잘 표현하며, 그림을 더욱 자연스러워 보이고 완성도 있게 보여줍니다.

 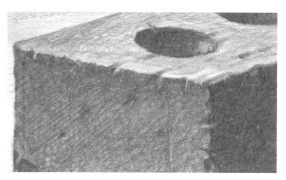

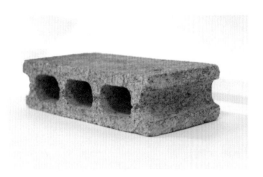

- 시멘트 블록은 보기보다 형태가 까다로운 편입니다.
 명암을 넣기 전에 기본 구조에 의한 형태를 잘 그려주세요.

- 시멘트 블록의 깨지고 금이 간 부분을 짧은 선과 지우개를 이용하여 묘사하면 정물의 특징이 잘 나타납니다.

- 시멘트 블록은 정물화에서 부주제 정물이나 배경 정물로 많이 그려집니다.

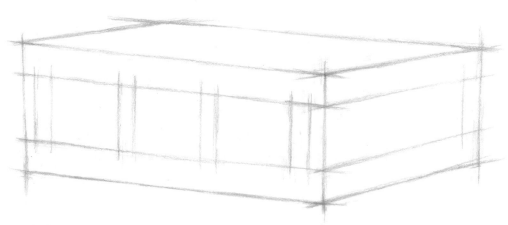

과정 — 1
직육면체를 그리고, 블록 구멍 부분을 그려주세요.

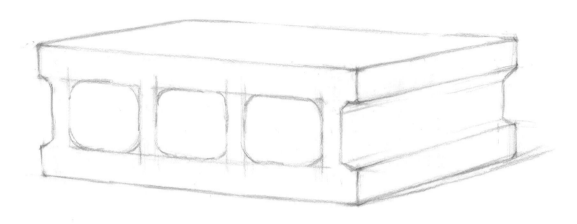

과정 ─ 2

보조선을 지우고 시멘트 블록의 형태를 스케치하세요.

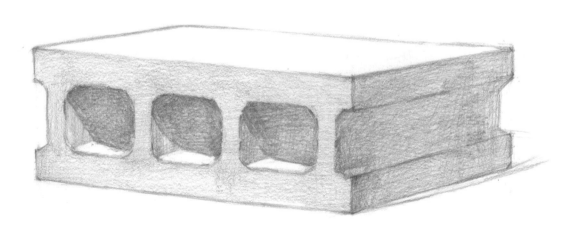

과정 ─ 3

블록의 어두운 부분과 중간 어두운 부분을 그려주세요.

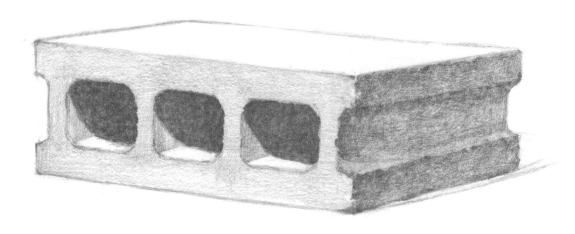

과정 — 4
어두운 부분을 덧칠하여 어둡게 하고,
어두운 색감을 기준으로
중간 어두운 부분을 그리세요.

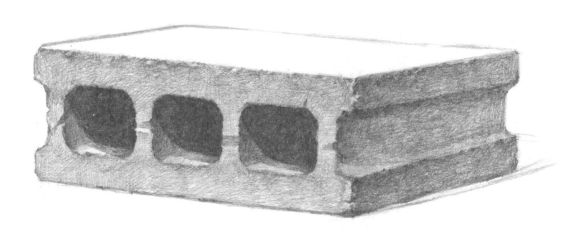

과정 — 5
짧은 선과 지우개를 이용하여
시멘트 블록의 질감을 그려주세요.

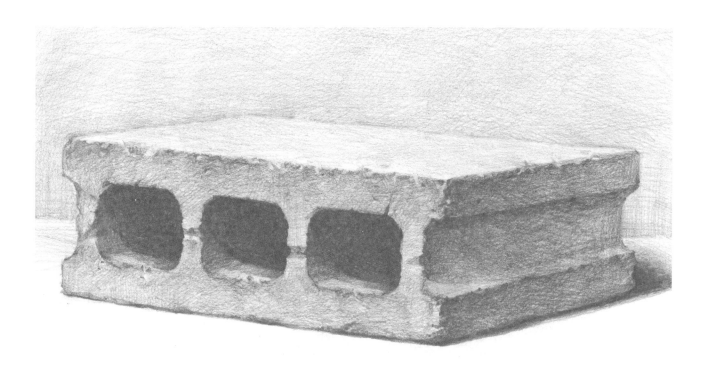

완성 배경과 그림자를 그려주세요. 그리고 전체적으로 묘사하고 마무리하세요.

 배경하는 방법 ..

정물화의 배경은 주제를 더욱 돋보이게 하고, 그림의 분위기나 완성을 결정하는 요소입니다.
밝은 배경, 어두운 배경, 변화 있는 배경, 사실적 묘사 배경 등 여러 가지 배경 표현 방법이 있습니다.
우선, 기본적인 배경 표현은 HB, B 정도의 연필을 일정한 톤으로 그려줍니다. 약간 밝게 그리거나 어둡게 그리는 것
은 아무 상관없지만, 처음의 톤으로 끝까지 그리는 것이 중요합니다.
선을 한쪽 방향으로만 그리지 말고, 다양한 방향으로 겹쳐지도록 2~3번 정도 그립니다.
선을 그리지만, 면을 채색한다는 느낌으로 그리세요. 휴지나 손가락으로 부드럽게 문지르는 것도 괜찮습니다.
특히, 주제와 배경이 만나는 부분이 지저분해지거나 미완성처럼 보이지 않도록 주의합니다.

..

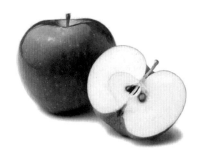

● 사과는 아주 기본적인 과일 정물입니다.
 쉬운 형태와 명암, 그리고 가장 친숙한 과일이기 때문에 제일 많이 그려지는 정물입니다.

● 사과의 특징이 잘 나타나려면, 사과의 꼭지 부분을 잘 관찰하며 그려야 합니다.

● 사과는 붉은 사과, 푸른 사과 등 많은 종류가 있고, 다양한 그림들이 있습니다. 다른 사과
 자료나 그림들을 참고하여 그려보세요.

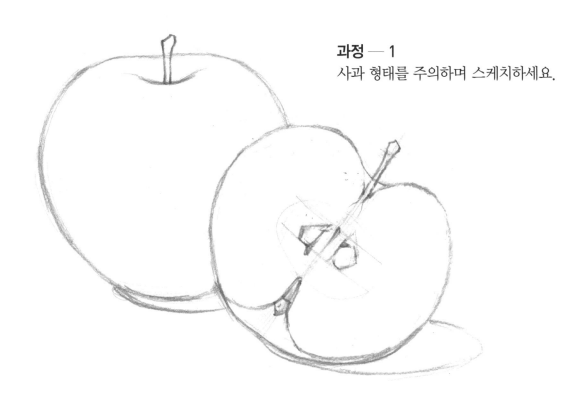

과정 — 1
사과 형태를 주의하며 스케치하세요.

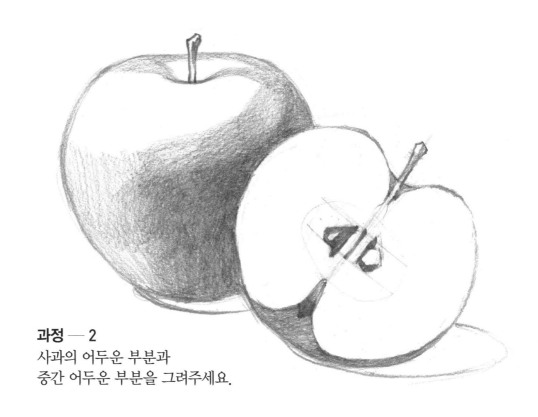

과정 ─ 2
사과의 어두운 부분과
중간 어두운 부분을 그려주세요.

과정 ─ 3
사과의 어두운 부분을 덧칠하여
더욱 어둡게 그리세요.

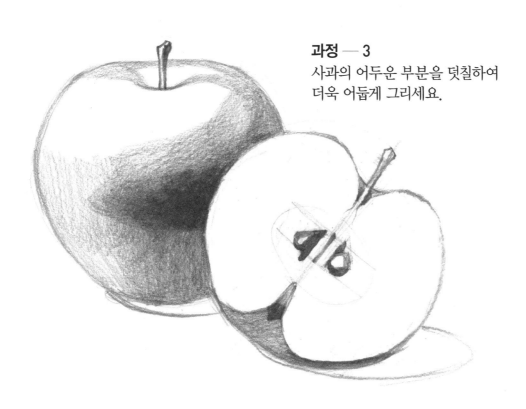

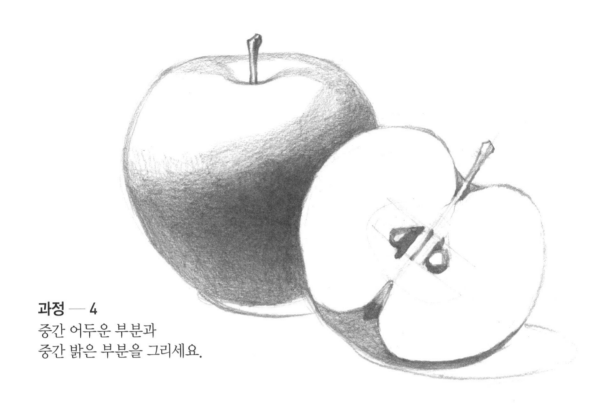

과정 — 4
중간 어두운 부분과
중간 밝은 부분을 그리세요.

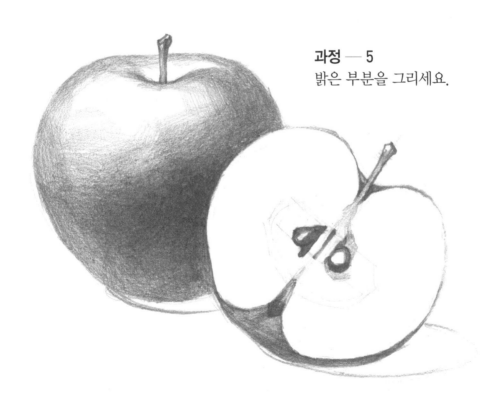

과정 — 5
밝은 부분을 그리세요.

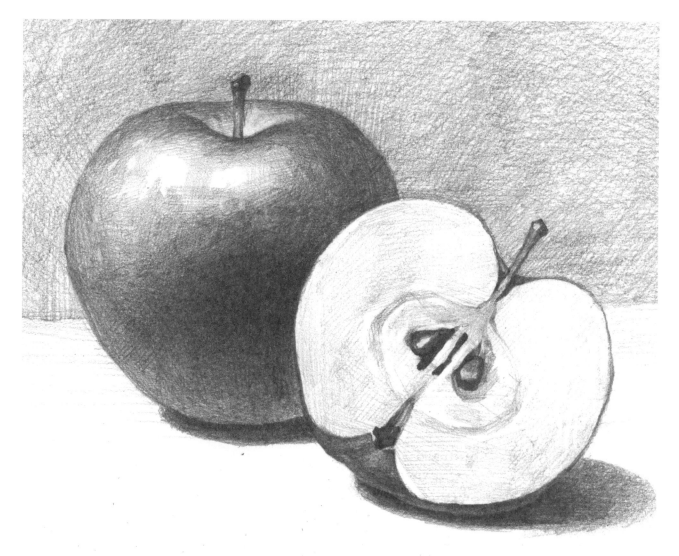

완성 배경과 그림자를 그리고, 전체적으로 마무리 하세요.

 사과 꼭지 잘 그리기

사과의 표현에서 중요한 부분이 사과의 꼭지 부분(배꼽 부분)입니다.
형태가 어색하지 않는지, 뭉게지지 않고 깔끔하게 잘 마무리 되었는지 확인하세요.

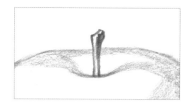 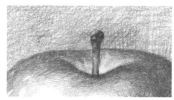

11. 모과

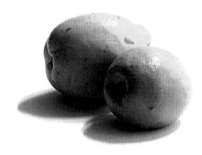

- 밝은 색감의 모과는 명암을 공부하는 중요한 과일정물입니다.
 밝은 면이 어두워지지 않도록 주의하세요.
- 모과는 주로 누워있는 과일이기 때문에 꼭지 부분이 빛에 따라 다양하게 표현됩니다.
 꼭지 부분의 명암을 잘 표현해주면 모과의 특징이 잘 나타납니다.
- 마무리할 때 모과의 흠집이나 상처 난 부분을 적절하게 표현해주세요.

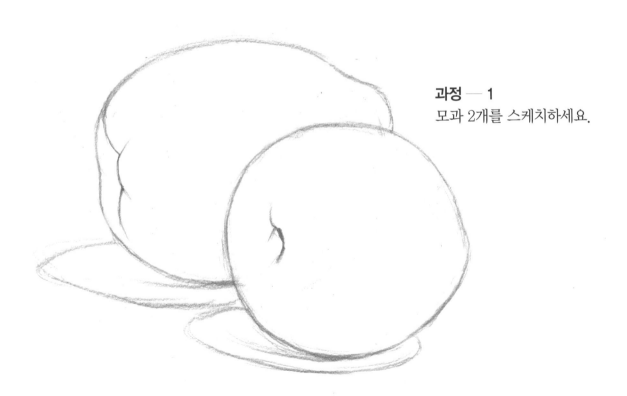

과정 — 1
모과 2개를 스케치하세요.

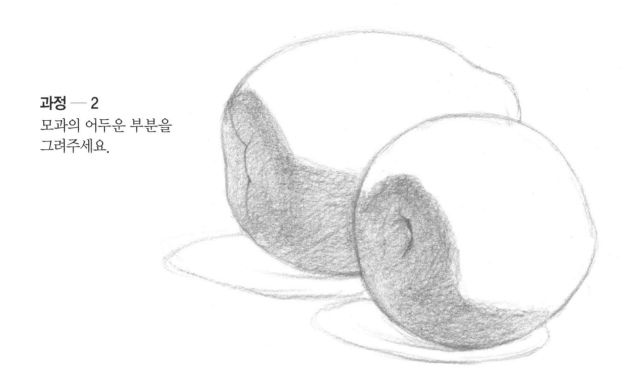

과정 — 2
모과의 어두운 부분을
그려주세요.

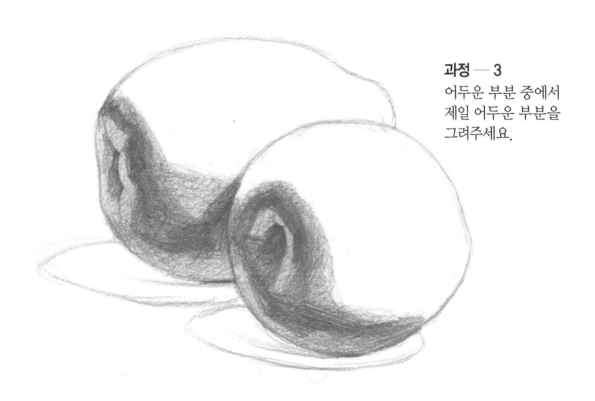

과정 — 3
어두운 부분 중에서
제일 어두운 부분을
그려주세요.

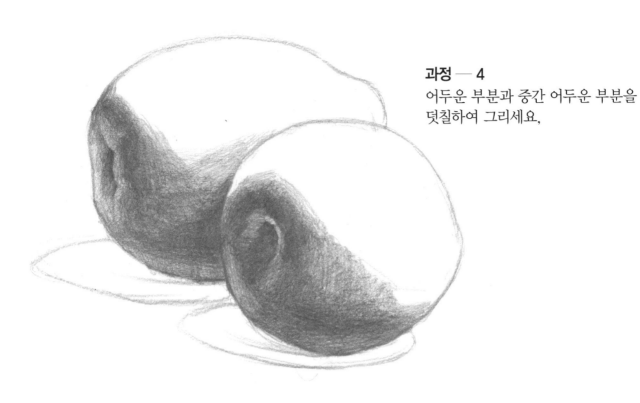

과정 ─ 4
어두운 부분과 중간 어두운 부분을
덧칠하여 그리세요.

과정 ─ 5
중간 어두운 부분과
중간 밝은 부분을
그리세요.

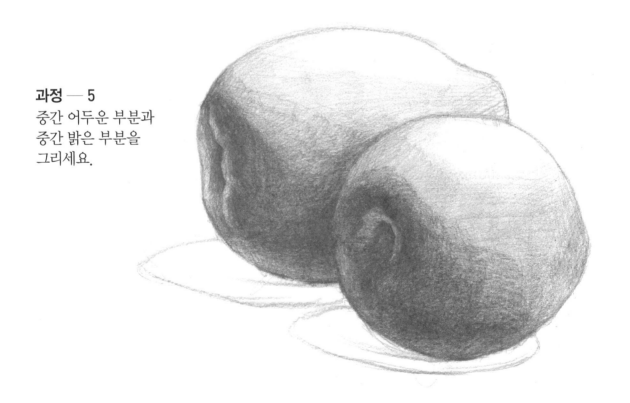

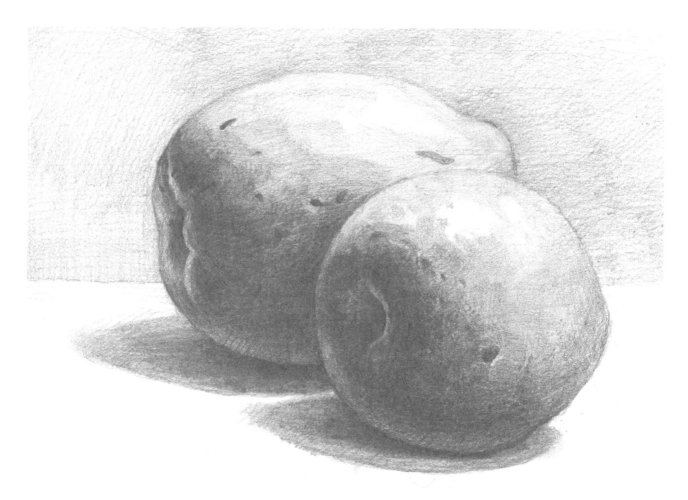

완성 배경과 그림자 부분을 그리세요.
그리고 모과의 작은 변화를 그리며 전체적으로 마무리하세요.

 비교 ..

원본 칼라 사진을 흑백 사진으로 바꿔보는 것도 좋은 방법입니다. 빛에 의해 생기는 명암뿐만 아니라 색채가 가진
톤(tone)을 자연스럽게 공부해보세요.

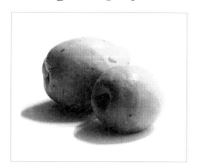

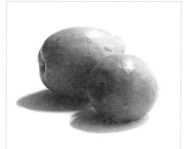

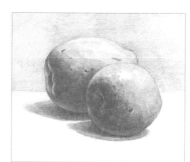

원본 칼라 사진 흑백사진 연필 데생 작품

12. 축구공

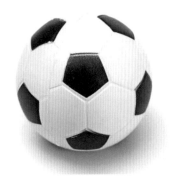

● 축구공은 '구'를 생각하며 그려야 합니다.
축구공의 무늬를 그리더라도 구의 느낌을 크게 봐주어야 합니다.

● 축구공의 오각형 검은 무늬는 위치에 따라 형태가 많이 변합니다.
스케치 할 때 잘 관찰하며 그려주세요.

● 축구공의 검은 무늬와 하얀 공의 색감 대비가 잘 나타나도록, 축구공 무늬는
더욱 어둡게, 공은 더욱 밝게 표현하는 것이 좋습니다.

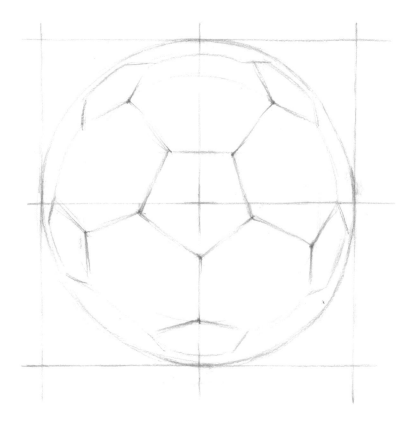

과정 — 1
정사각형을 이용하여
원을 그리고,
축구공의 무늬를 그리세요.

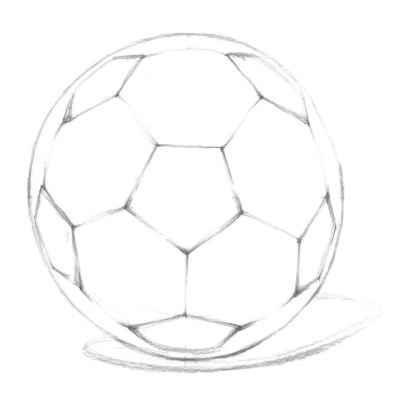

과정 ─ 2
보조선을 지우고
축구공을 스케치하세요.

과정 ─ 3
어두운 부분을 그리세요.

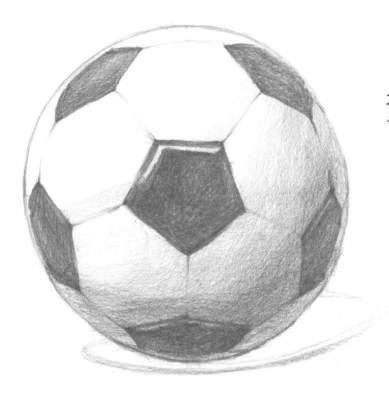

과정 — 4
축구공 무늬를 어둡게 그리세요.

과정 — 5
중간 어두운 부분과
중간 밝은 부분을 그리고,
그림자를 그리세요.

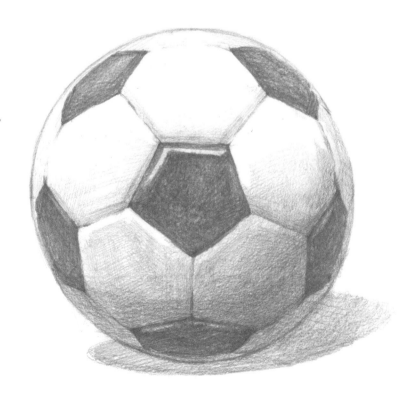

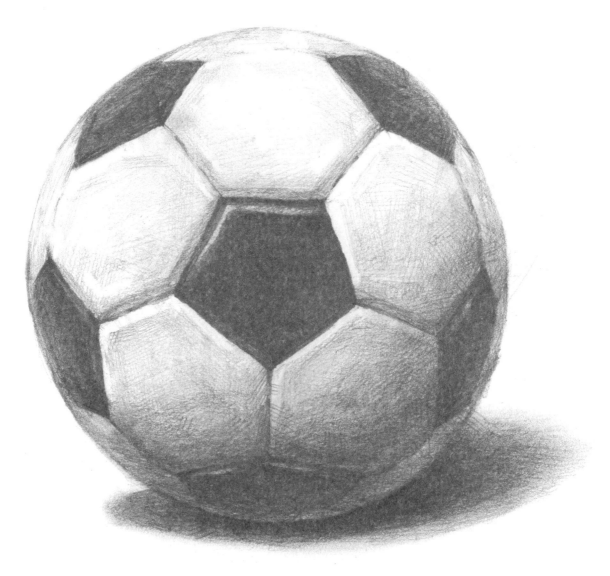

완성 그림자를 그리고, 전체적으로 마무리하세요.

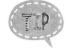 **구와 축구공** ···

축구공은 완전한 구의 형태
이기 때문에, 축구공의 무
늬를 그리며 진체직인 구
의 형태를 계속 살펴봐야
합니다.
구와 비교해보세요.

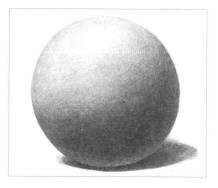
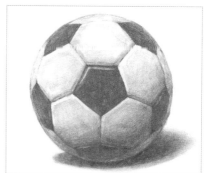

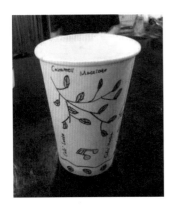

- 종이컵은 데생 소재로 많이 그려집니다.
 형태가 단순하지만, 그려보면 형태력을 판단할 수 있습니다.
 종이컵 표면의 다양한 무늬나 그림, 보는 방향에 따른 형태의 변화, 컵을 든 손과 함께 표현,
 구기거나 찢어서 자유로운 형태의 표현 등 응용이 많은 정물입니다.

- 하얗고 단순해서 그릴게 별로 없는 종이컵을 풍부하게 그리는 것이 실력입니다.

- 대칭과 기울기가 잘 표현되어야 하는 형태를 주의하여 스케치하세요.

- 하얀 컵의 특징이 나타나도록 중간 톤들이 너무 어두워지지 않도록 주의하세요.

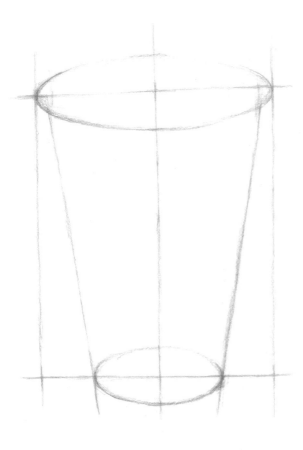

과정 — 1
기울기를 주의하여
대칭이 되도록 그리세요.

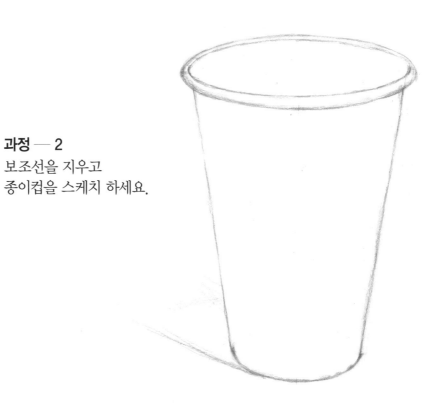

과정 — 2
보조선을 지우고
종이컵을 스케치 하세요.

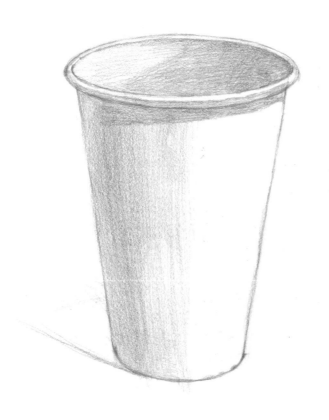

과정 — 3
종이컵의 어두운 부분과
중간 어두운 부분을 그리세요.

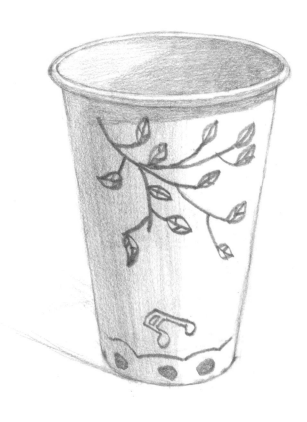

과정 — 4
종이컵의 무늬를 그리세요.

과정 — 5
종이컵의 어두운 부분을
덧칠하여 그리세요.

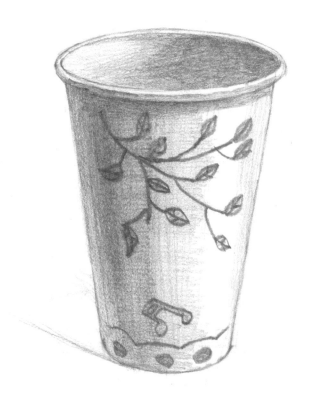

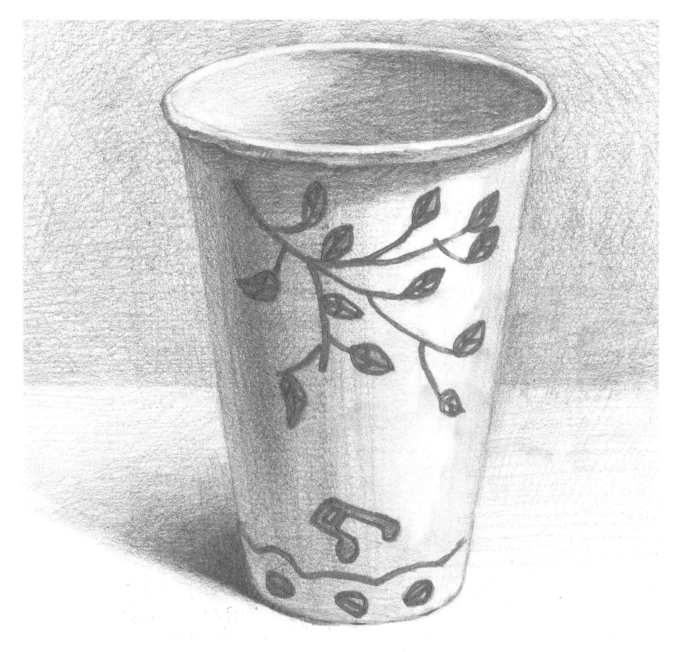

완성 배경과 그림자를 그리고, 전체적으로 마무리하세요.

 종이컵의 포인트 ...

종이컵을 그릴 때, 종이컵의 입구 부분을 정성껏 그려줍니다. 면이 얇고 가늘어서 그리기 힘들지만 이 부분의 형태 (타원)와 명암을 잘 그려져야 종이컵의 특징이 잘 나타납니다.

 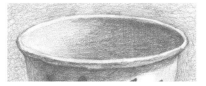

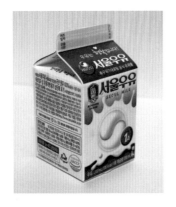

● 우유팩은 직육면체 위에 지붕이 있는 구조로서 기울기를 신경 써서 스케치 하여야 합니다.

● 우유팩 같은 공산품 정물들은 표면의 상표나 그림을 정확히 그려주면 사실적인 느낌이 납니다.
 작은 부분은 생략하고 큰 그림이나 상표를 성실하게 그려야 합니다.

● Tip을 참고하여, 상표 글씨나 그림을 그릴 때는 사물의 기울기에 따라 변하는 모양을 공부하세요.

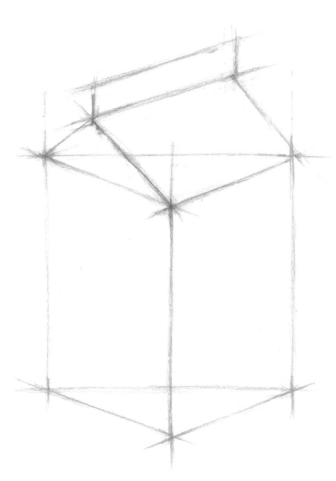

과정 ― 1
직육면체를 이용하여
우유팩을 그리세요

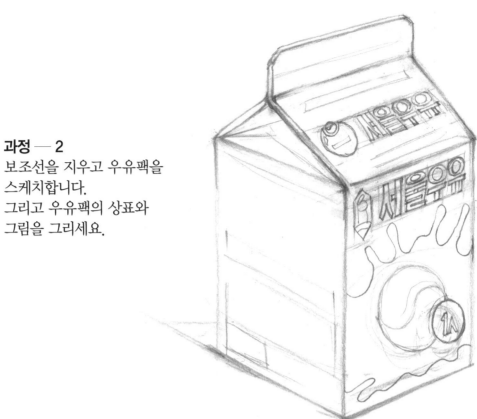

과정 ― 2
보조선을 지우고 우유팩을
스케치합니다.
그리고 우유팩의 상표와
그림을 그리세요.

과정 ― 3
어두운 부분을 그리세요.

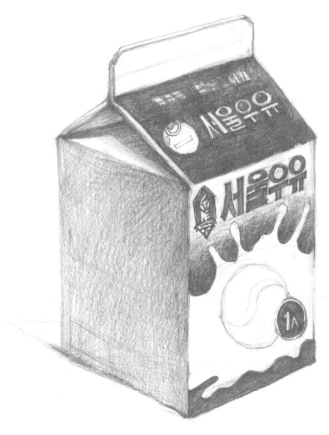

과정 — 4
우유팩의 상표와
그림을 자세히 그리세요.

과정 — 5
어두운 부분을
자연스럽게 묘사하세요.

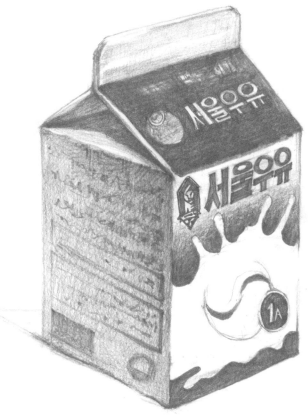

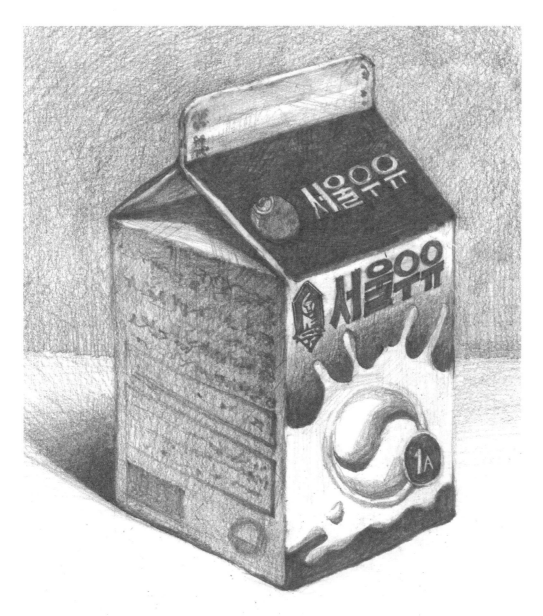

완성 배경과 그림자를 그리고 전체적으로 마무리하세요.

 상표 그리기

상표 글씨나 그림은 그리는 대상의 특징을 나타내는 중요한 요소입니다. 그렇기 때문에 상표를 잘 그려주면 그림 속 개체의 사실적인 느낌이 좋아져서 완성도가 더욱 올라갑니다.
사물 표면의 상표를 그릴 때는 전체적인 기울기의 변화에 따라 상표의 모양도 변합니다.

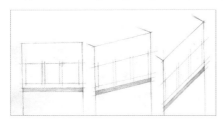 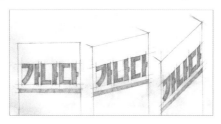

15. 사이다 캔

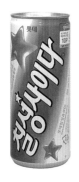

- 사이다 캔은 원기둥을 고려하여 명암과 형태를 그립니다.
 특히 캔의 윗부분은 여러 개의 타원이 합해진 형태이므로 자세히 관찰하며 스케치하세요.
- 캔은 금속물질의 정물이기 때문에 빛에 의한 명암과 반짝거리는 부분을 잘 표현해주어야 합니다.
- 캔의 상표 글씨와 무늬를 정확히 그려주면 캔의 사실적인 느낌을 줄 수 있습니다.

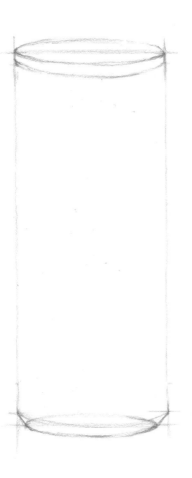

과정 — 1
원기둥을 참고하여 캔을 스케치 하세요.

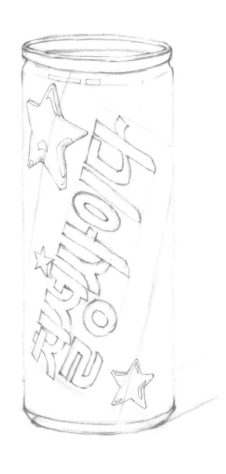

과정 ─ 2
사이다 캔의 상표를 그리세요.

과정 ─ 3
어두운 부분을 그리세요.

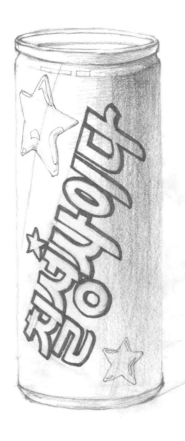

과정 — 4
상표의 어두운 부분을 그리세요.

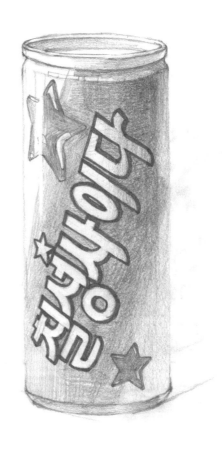

과정 — 5
중간 어두운 부분을
변화있게 그리세요.

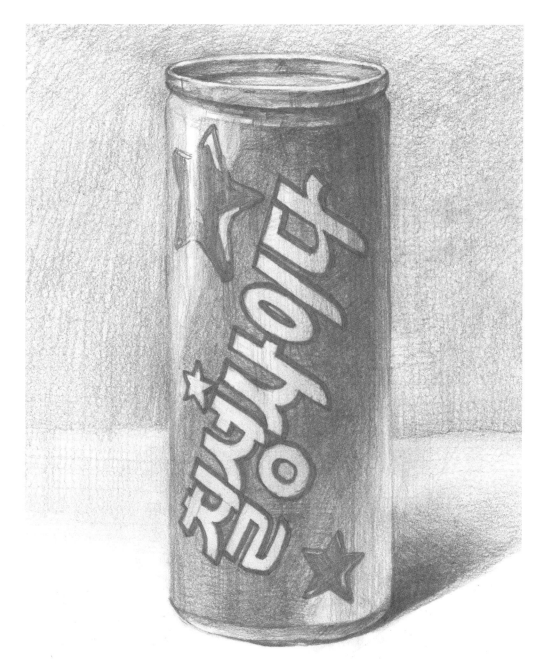

완성 배경과 그림자를 그리고, 전체적으로 마무리하세요.

 상표 그리기 2 ···

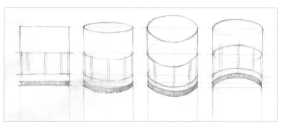 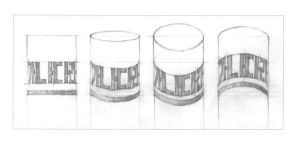

16. 욕조 의자

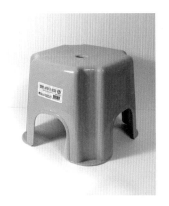

● 욕조의자는 큰 정물이지만 기본적으로 직육면체의 구조를 가지고 있습니다.

● 욕조의자는 플라스틱 재질이므로 큰 면을 부드럽게 그려주세요. 명암도 작은 변화 보다 큰 변화를 잘 표현하는 것이 중요합니다.

● 욕조의자의 형태와 명암을 응용하면, 여러 가지 플라스틱 의자를 그릴 수 있습니다. 플라스틱 의자는 정물화 소재로 자주 그려지는 정물입니다.

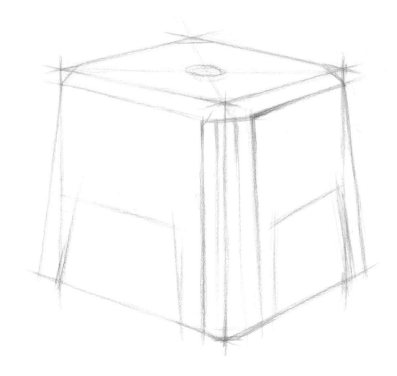

과정 ─ 1
직육면체를 그리고
의자의 기울기를 주의하여
그리세요.

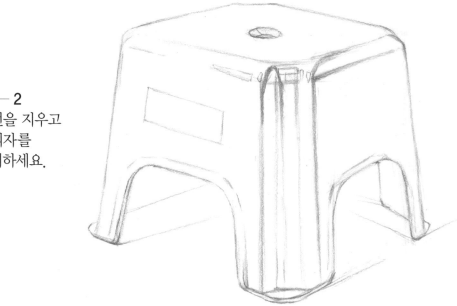

과정 ― 2
보조선을 지우고
욕조의자를
스케치하세요.

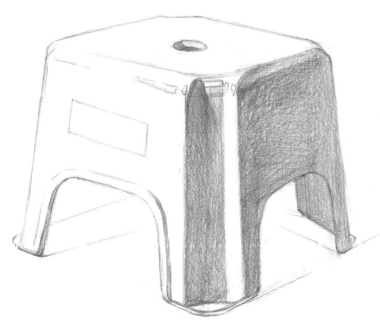

과정 ― 3
어두운 부분을 그리세요.

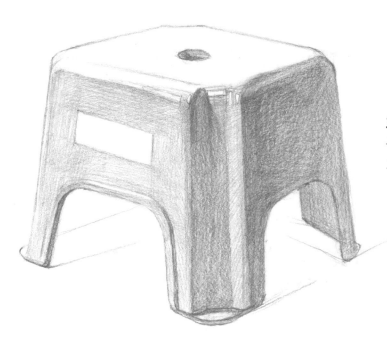

과정 ─ 4
중간 어두운 부분을
그리세요.

과정 ─ 5
어두운 부분을
덧칠하여
더욱 어둡게 그리세요.

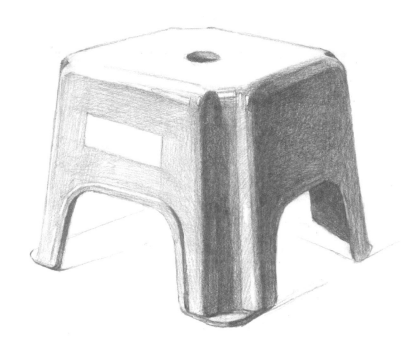

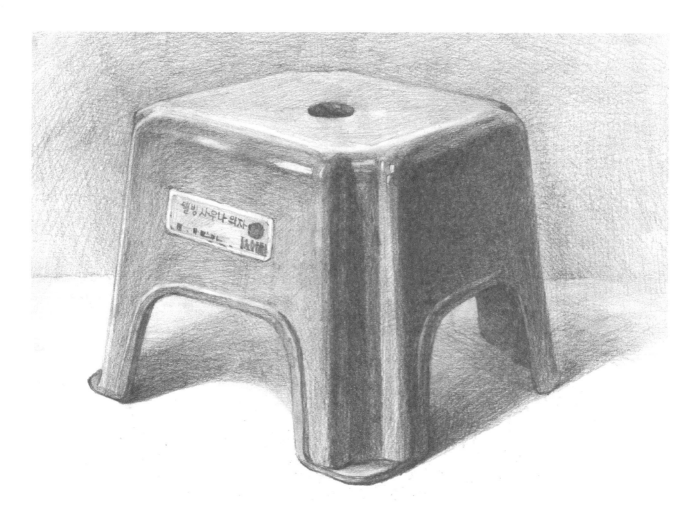

완성 배경과 그림자를 그리고, 전체적으로 마무리하세요.

 명암단계 ···

명암 5단계와 10단계를 그려보세요.
10단계를 그리는 건 아주 어렵습니다.
제일 어두운 부분을 기준으로 중간
톤 부분, 밝은 톤 부분을 완성하세요.
아주 밝은 부분은 마지막에 HB나 B
연필로 약하게 그립니다.

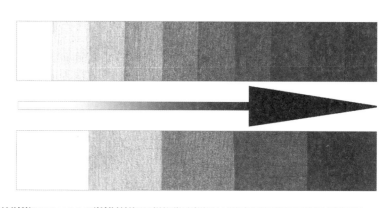

17. 항아리

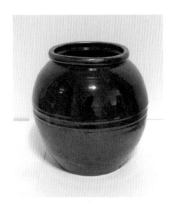

● 항아리는 질감과 색감 공부를 위해 기본적으로 그리는 정물입니다.

● 대칭이 되는 형태이므로 항아리의 외곽이 찌그러지지 않도록 주의하여 스케치하세요.

● 어둡고 광택이 있는 항아리의 특성 때문에 명암 단계도 불규칙하고, 반사광 많고, 반짝거리는 부분도 많습니다. 잘 관찰하며 그리세요.

● 항아리는 형태와 색깔이 다양한 만큼, 그리는 방법도 여러 가지입니다. 다른 항아리의 그림들도 참고하여 그려보세요.

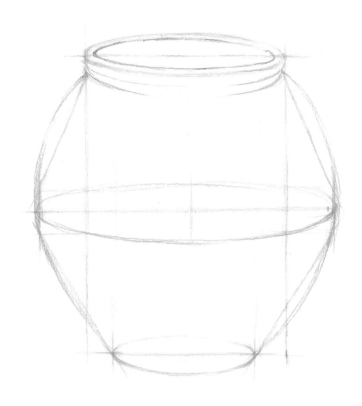

과정 ── 1
원기둥을 이용하여
대칭이 되도록 항아리를
그리세요.

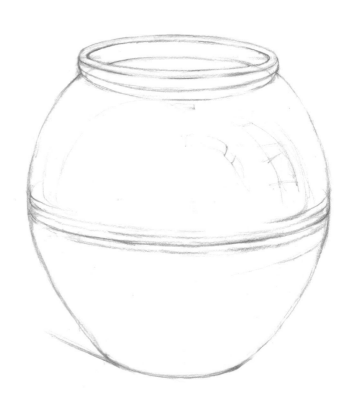

과정 ─ 2
보조선을 지우고
항아리를 스케치하세요.

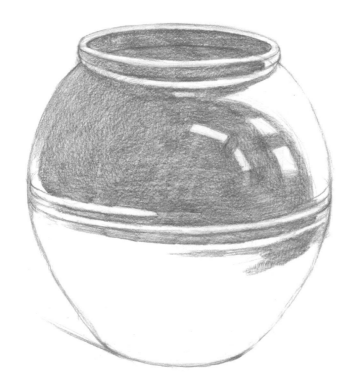

과정 ─ 3
어두운 부분을 그리세요.

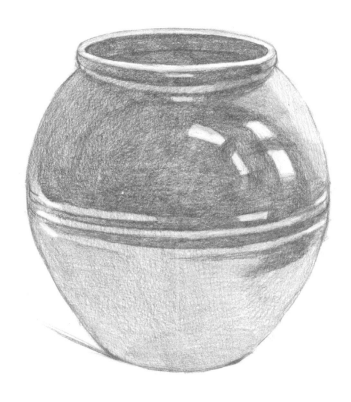

과정 — 4
항아리의 중간 어두운 부분을
그리세요.

과정 — 5
어두운 부분을
아주 어둡게 그리세요.

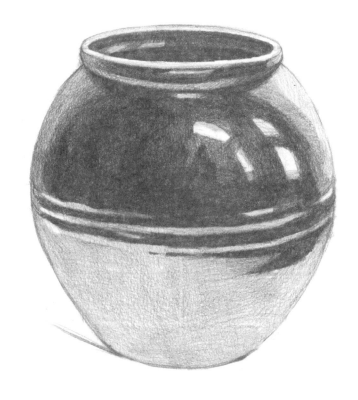

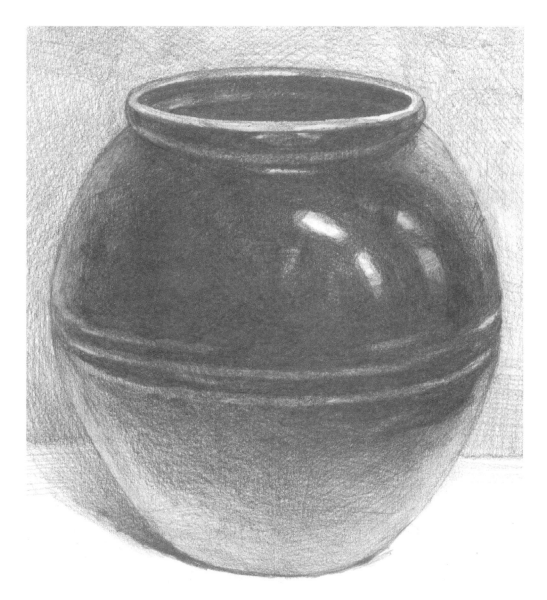

완성 배경과 그림자를 그리고, 전체적으로 마무리하세요.

 광택 있는 물체의 명암 ··

광택이 있는 물체는 빛을 많이 반사하기 때문에, 하이라이트 부분과 반사광 부분을 많이 그려야합니다.
특히 항아리처럼 어두운 색체의 번쩍이는 물체는 어둠의 포인트가 일정하게 있지않고, 빛이나 주변 환경에 의해 변
화 있게 만들어집니다.

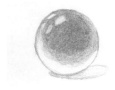 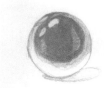 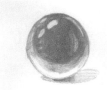

··

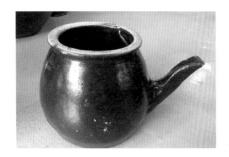

● 약탕기는 항아리와 비슷한 색감과 질감을 가지고 있습니다.
 어둡고 광택 있는 항아리의 특성처럼 반사광과 반짝거리는 부분들을 잘 표현하세요.

● 약탕기의 형태는 'Tip'을 참고하세요. 먼저 몸통 부분을 대칭으로 그리고 손잡이의
 기울기를 주의하여 그려줍니다.

● 약탕기의 특징은 손잡이 부분의 형태와 명암입니다. 손잡이 부분의 명암이 변화 있게
 그려지는 것이 중요합니다.

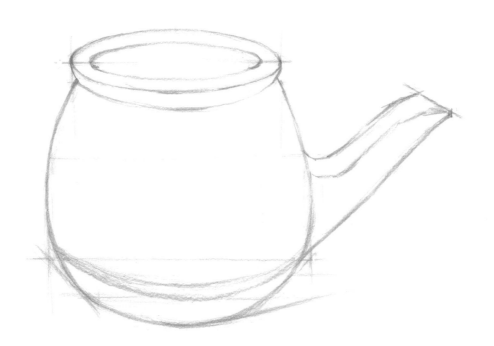

과정 — 1 타원과 직선을 이용하여 약탕기를 스케치하세요.

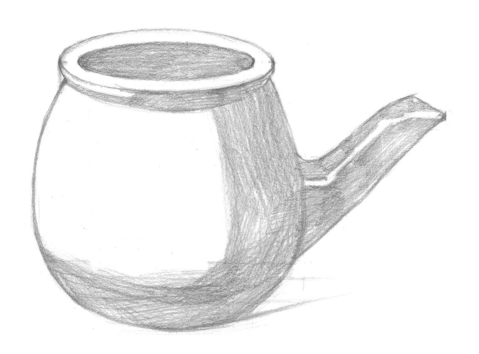

과정 ─ 2 어두운 부분을 그려주세요.

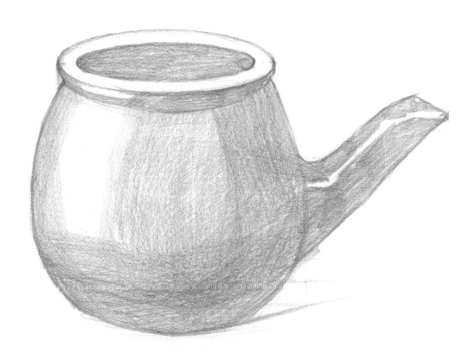

과정 ─ 3 중간 어두운 부분을 그리세요.

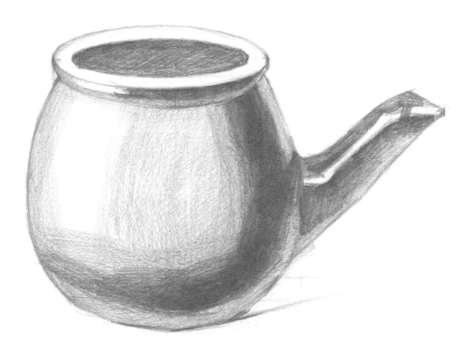

과정 ─ 4 어두운 부분을 덧칠하여 더욱 어둡게 그리세요.

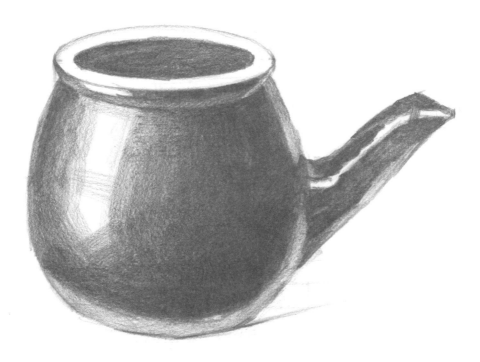

과정 ─ 5 어두운 부분을 기준으로 중간 톤을 그리세요.

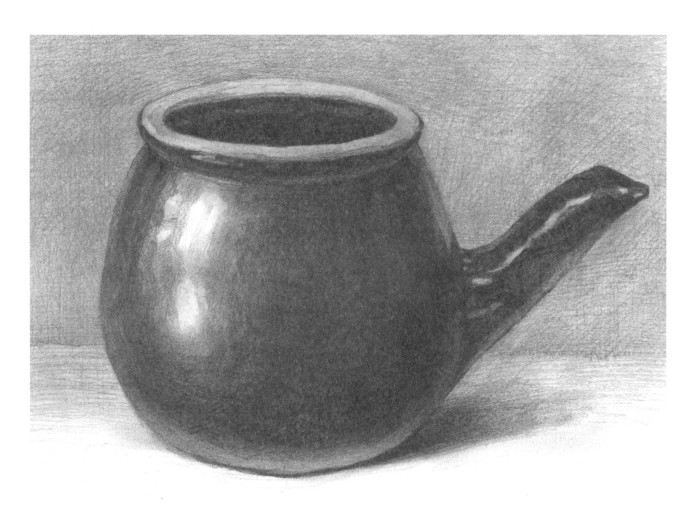

완성 배경과 그림자를 그리고, 전체적으로 마무리하세요.

 약탕기, 주전자, 커피 포트 형태의 공통점 ·····································

약탕기, 주전자, 커피포트 등을 그릴 때는 몸통을 대칭으로 그리고, 주둥이를 그리면 됩니다.

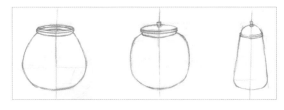
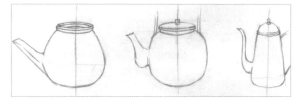

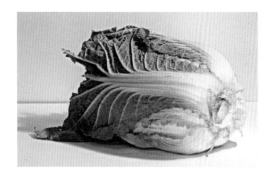

● 배추는 형태력과 묘사력이 필요한 비교적 어려운 채소 정물입니다. 정물화에서 주제로 많이 그려집니다.

● 배추의 큰 구조는 원기둥입니다.

● 배추 잎의 형태와 잎맥 모양을 잘 관찰하여 그려주세요. 배추잎 하얀 주맥 부분과 녹색 잎 부분의 명암 차이가 잘 나타나도록 그려야 합니다.
마무리할 때 짧은 선과 지우개를 이용하여 배추 잎을 묘사하세요.

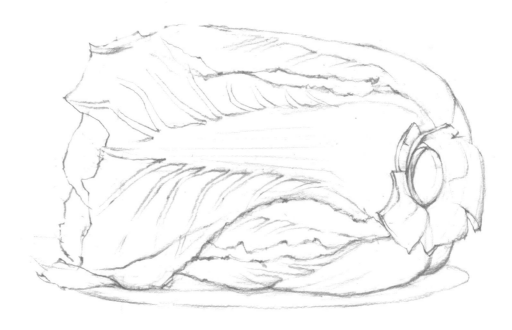

과정 ─ 1 배추잎 줄기를 잘 살려 스케치하세요.

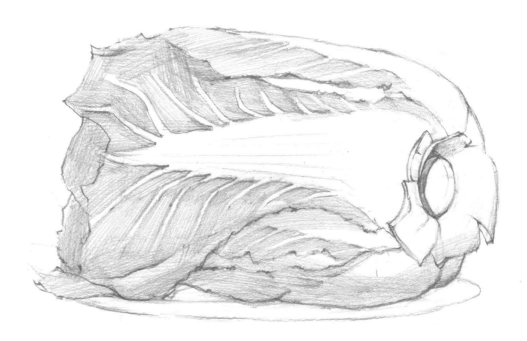

과정 — 2 배추의 어두운 부분을 그리세요.

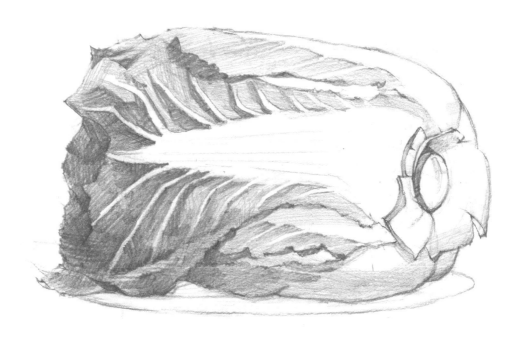

과정 — 3 배추의 어두운 부분을 덧칠하여 더욱 어둡게 그리세요.

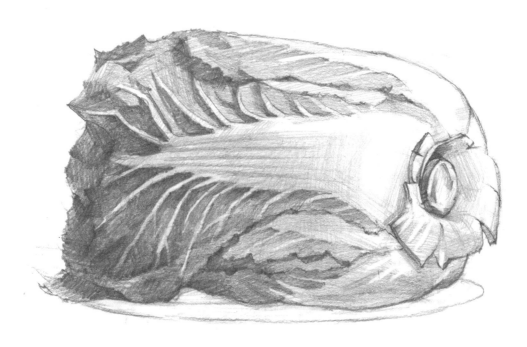

과정 ― 4 배추의 중간 어두운 부분을 그려주세요.

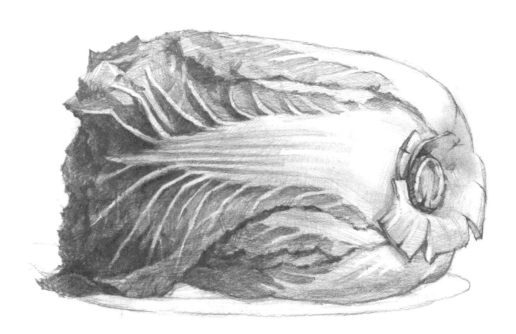

과정 ― 5 배추의 어두운 부분을 중심으로 중간 어두운 부분,
중간 밝은 부분을 변화있게 그리세요.

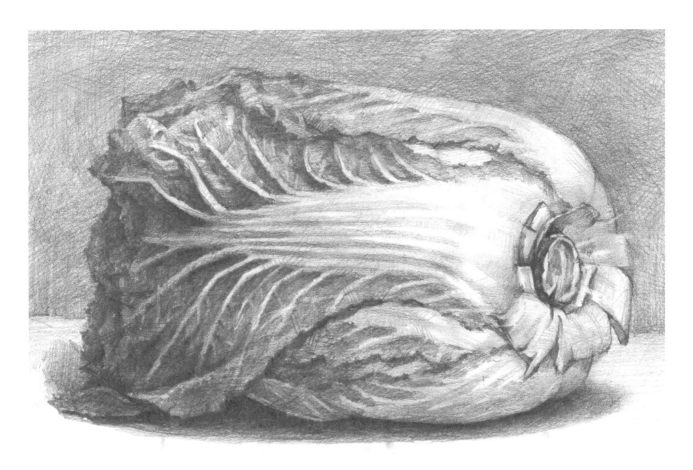

완성 배경과 그림자를 그리고, 전체적으로 마무리하세요.

 배추잎 묘사 ..

변화가 많은 배추 잎을 짧은 선과 지우개를 이용하여 정성껏 그립니다.

20. 나무 기차 장난감

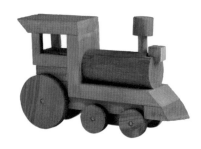

● 나무 기차 장난감은 기본 도형이 합해진 형태입니다.
 복잡해 보이지만 단순한 직선과 타원을 이용하여 기본 도형을 하나씩 그리며 스케치하세요.

● 각 부분의 나무색깔들이 다르지만 빛 방향을 고려하여 어두운 부분을 일정하게 그립니다.

● 'Tip'을 참고하여, 마무리할 때 나무의 무늬를 그리며 변화를 줍니다.

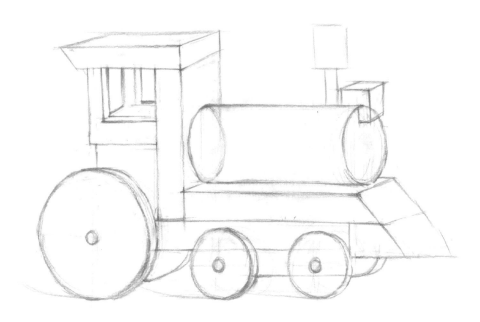

과정 — 1 타원과 직선을 이용하여 나무 기차 장난감을 스케치하세요.

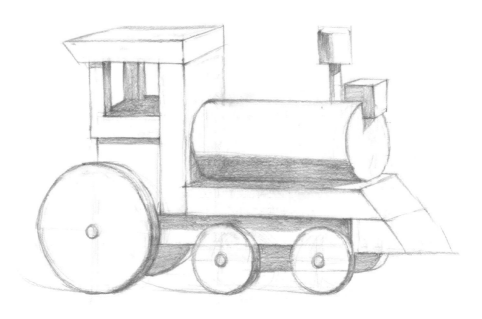

과정 ― 2 어두운 부분을 그리세요.

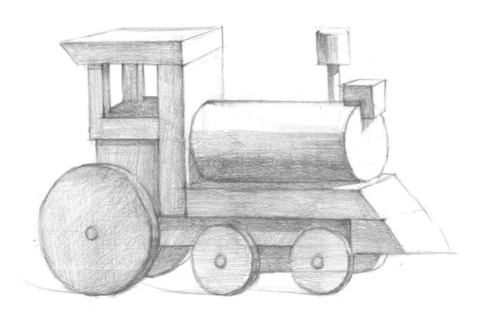

과정 ― 3 중간 어두운 부분을 그리세요.

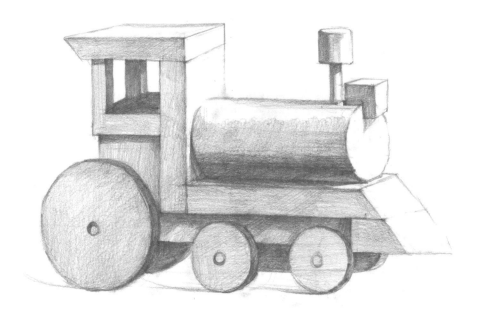

과정 — 4 어두운 부분을 덧칠하여 더욱 어둡게 그리세요.

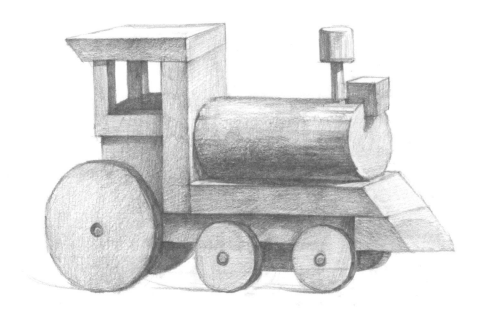

과정 — 5 어두운 부분을 기준으로 중간 톤 부분을 그리세요.

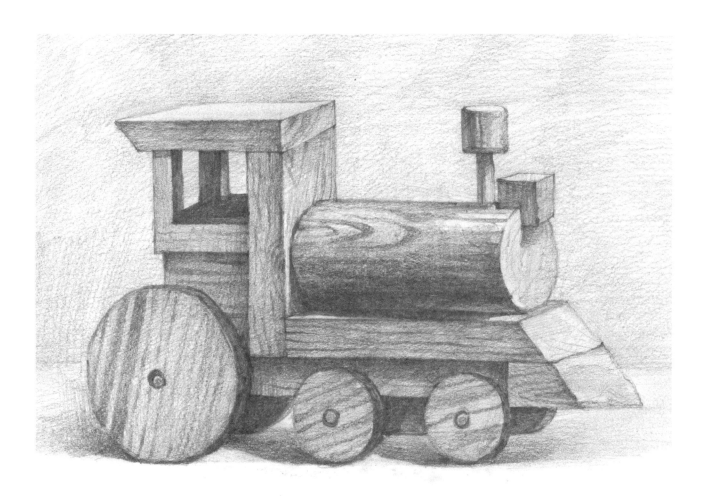

완성 배경과 그림자를 그리고, 전체적으로 마무리하세요.

 나무 무늬 (나이테) 그리기 ···

나무의 명암을 다 그린 후, 무늬(나이테)를 그립니다. 나무 무늬도 진하고 약한 차이가 있습니다.
살 관찰하며 그리세요.

···

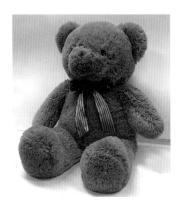

- 곰인형은 양감(덩어리감)과 질감을 잘 표현해주어야 하는 정물입니다.
- 곰인형의 각 부분의 양감이 잘 나타나도록 명암을 넣어줍니다.
- 곰인형의 질감은 털의 느낌입니다. 마무리할 때 짧은 선과 지우개를 이용하여 털의 질감을 표현 하세요.
- 곰인형의 눈과 코의 위치와 형태는 아주 중요합니다. 스케치할 때 자연스럽게 보이도록 신경써 주세요.

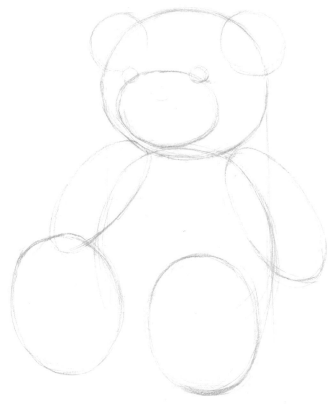

과정—1
동그라미를 그리며
곰인형의 형태를 그리세요.

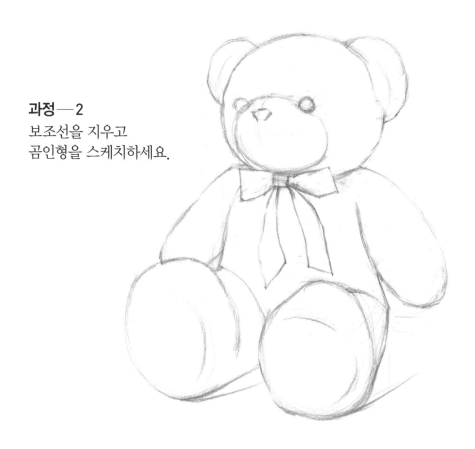

과정―2
보조선을 지우고
곰인형을 스케치하세요.

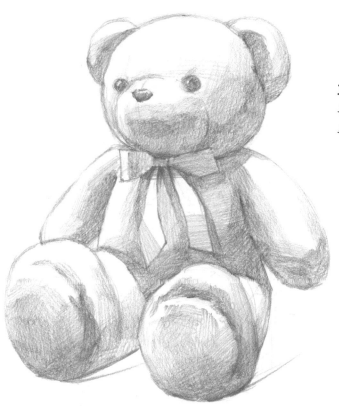

과정―3
곰인형의 어두운 부분과
중간 어두운 부분을 그리세요.

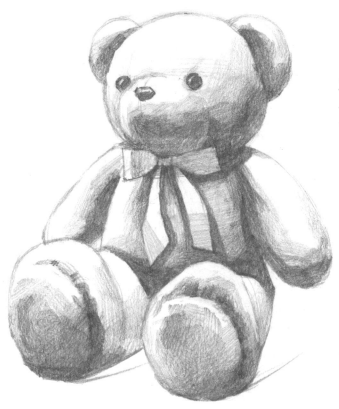

과정 — 4
곰인형의 어두운 부분을
더욱 어둡게 그리세요.

과정 — 5
중간 어두운 부분을
그리세요.

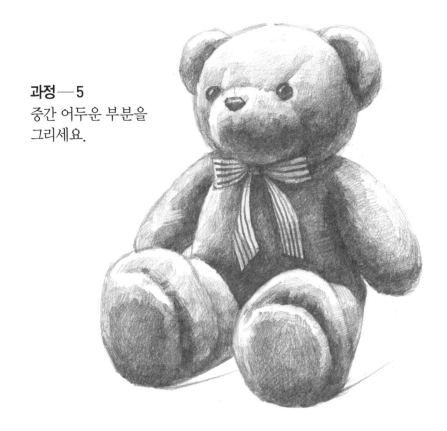

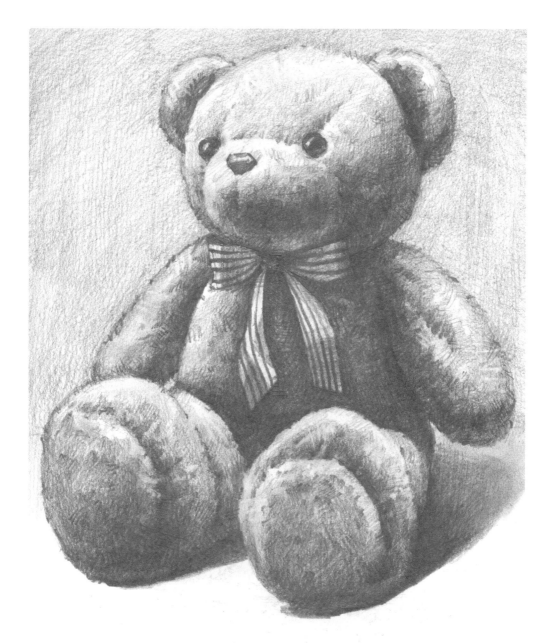

완성 배경과 그림자를 그리고, 전체적으로 마무리하세요.

 지우개로 그리기 ..

곰인형의 털 질감은 짧은 선과 지우개를 이용하여 표현합니다. 처음부터 털의 작은 변화를 그리지 말고, 큰 명암을 그리고, 마무리할 때 변화있게 그려줍니다. 특히 지우개 터치를 해주면 더욱 풍부한 표현이 됩니다.

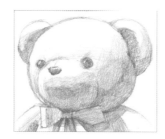 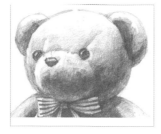 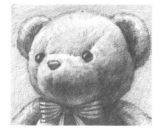

BASIC DESSIN 22. 아톰인형

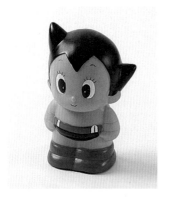

- 아톰인형은 곰인형과 달리 플라스틱 재질의 인형 정물입니다. 반짝거리는 부분이 잘 나타나도록 그려주세요.
- 얼굴 크기와 몸의 크기가 거의 비슷합니다. 얼굴의 이목구비가 아주 중요한 정물입니다. 특히 눈의 크기와 위치를 신경 써서 스케치하세요. ('Tip' 참고하세요)
- 인형의 각 부분의 칼라가 선명합니다. 명암보다 각 부분의 색감차이가 잘 나와야합니다.

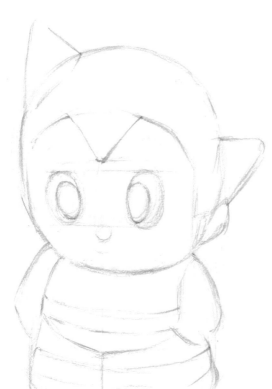

과정―1
얼굴 크기 비례에 맞추어
스케치하세요.

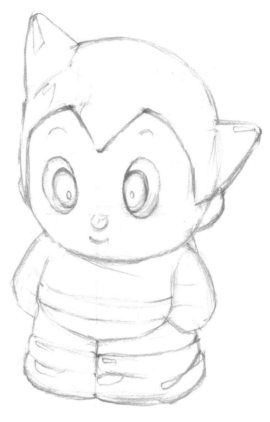

과정—2
보조선을 지우고
형태를 자세히 그리세요.

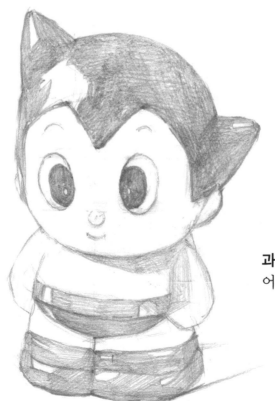

과정—3
어두운 부분을 그리세요.

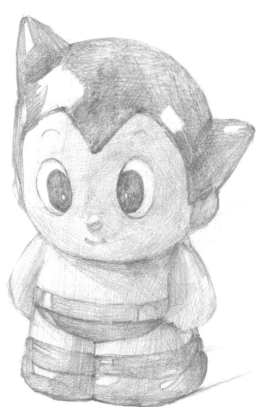

과정—4
중간 어두운 부분을
그리세요.

과정—5
어두운 부분을 덧칠하여
아주 어둡게 그리세요.

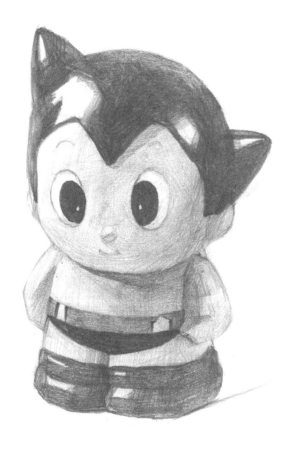

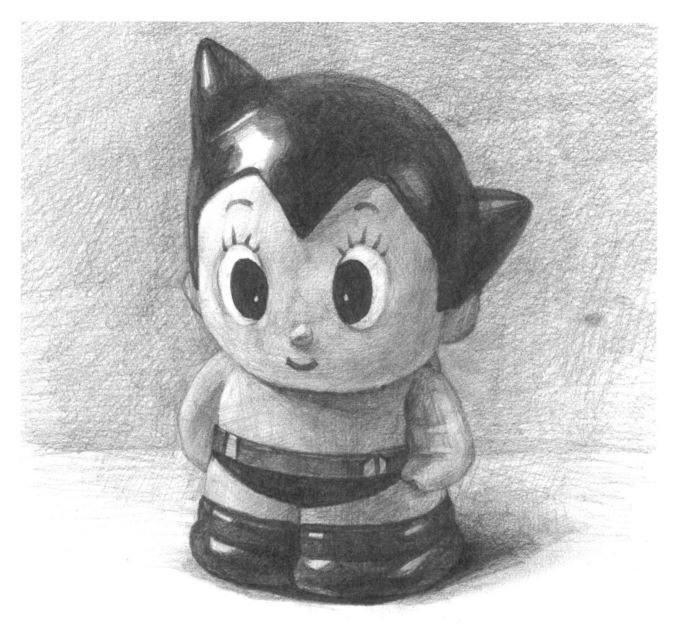

완성 배경과 그림자를 그리고, 전체적으로 마무리하세요.

 인형의 이목구비 ..

사람이나 인형을 그릴 때, 이목구비 부분은 시선이 많이 모이는 부분이기 때문에 정성껏 그려야 합니다. 우선 이목
구비의 비례와 형태가 정확해야 합니다. 그리고 이목구비의 완성은 선명하고 깔끔하게 하는 것이 좋습니다.

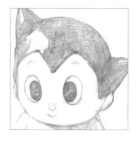 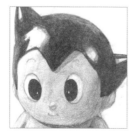 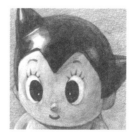

23. 청포도

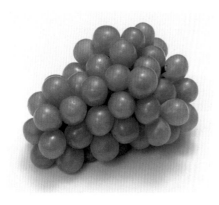

● 청포도는 형태와 명암이 복잡하고 어려운 과일정물입니다.
 스케치할 때 작은 원들을 겹치게 스케치하며 그리면, 생각보다 형태그리기가
 생각보다 쉽습니다.

● 큰 어두움을 그린 후, 시간이 걸리더라도 포도 한 알씩 그립니다. 2B나 B연필로
 그리는 것이 좋습니다. 반짝이는 부분을 지우개로 지우며 묘사를 해줍니다.

● 포도는 정물화를 세련되고 풍성해 보이게 하는 주제 정물입니다.

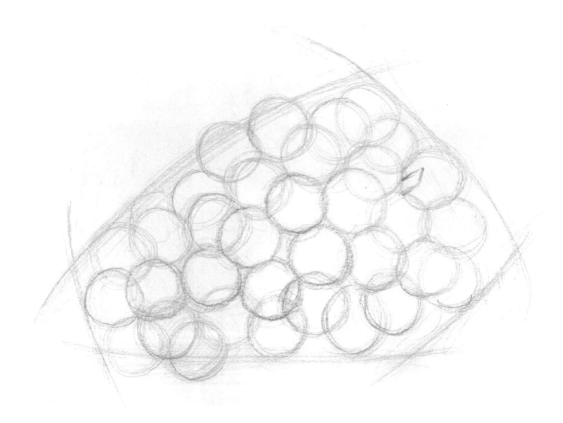

과정 — 1 작은 원을 중첩시키며 청포도를 그리세요.

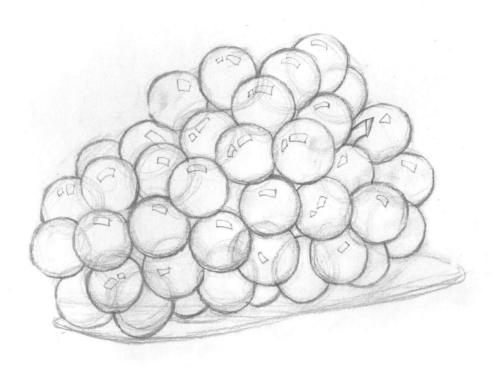

과정 — 2 보조선을 지우고 청포도를 스케치하세요.

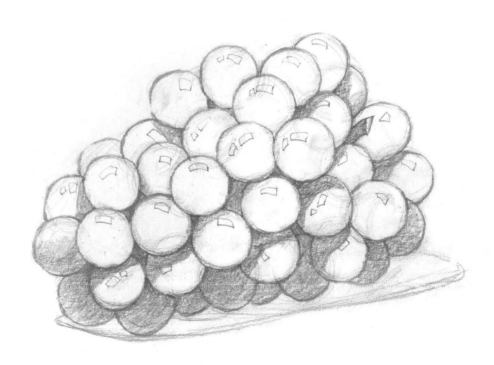

과정 — 3 청포도의 어두운 부분을 그리세요.

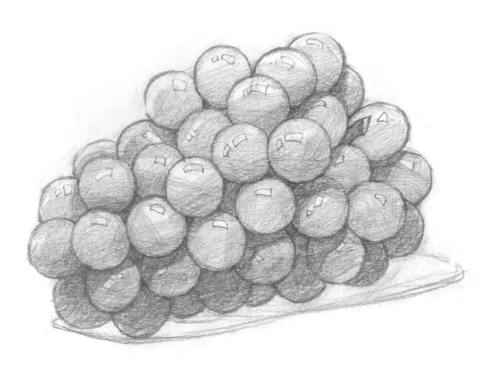

과정 — 4 중간 어두운 부분을 그리세요.

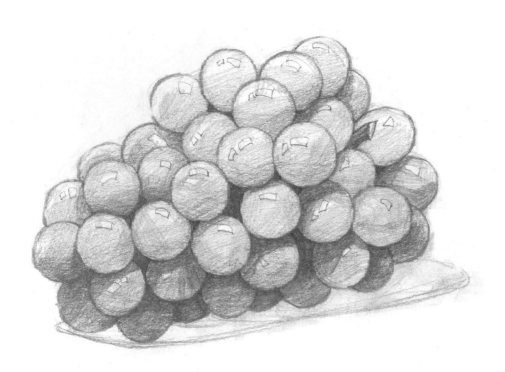

과정 — 5 어두운 부분을 변화있게 덧칠하여 더욱 어둡게 그리세요.

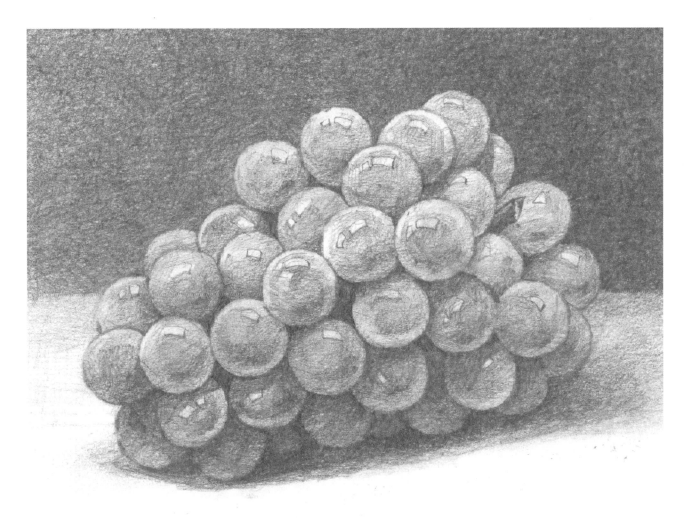

완성 배경과 그림자를 그리고, 전체적으로 묘사하며 마무리하세요.

 포도 정물 ···

포도는 매우 묘사적인 정물입니다. 그리는데 시간과 정성이 많이 필요하기 때문에 힘들고 어렵습니다. 하지만 그만큼 완성하면 어떤 정물보다 화려하고 풍부한 느낌을 줍니다.
포도를 그리면 묘사력과 필력이 좋아지고 완성도 공부가 많이 됩니다. 집중력과 끈기를 가지고 포도에 도전해보세요.

 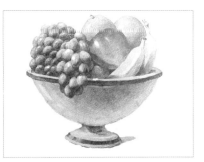

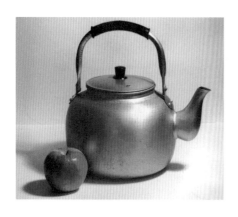

- 주전자는 주제 정물로도 그려지며 배경 정물로도 그려집니다.
- 주전자는 황갈색 금속 정물이기 때문에 명암 변화를 잘 살펴보아야 합니다.
 덩치가 큰 정물이므로 큰 면의 변화를 잘 표현해야 합니다.
 주전자의 몸통 부분은 '구'와 '육면체'의 중간쯤 됩니다.
- 주전자는 몸통을 대칭으로 그리고, 주둥이를 붙여줍니다. 그리고 뚜껑, 주둥이,
 손잡이 부분을 나누어 스케치하세요. (79페이지 'tip' 참고)
- 사과와 주전자가 만나는 부분을 밝게 하여 사과가 비춰진 모습을 그립니다.

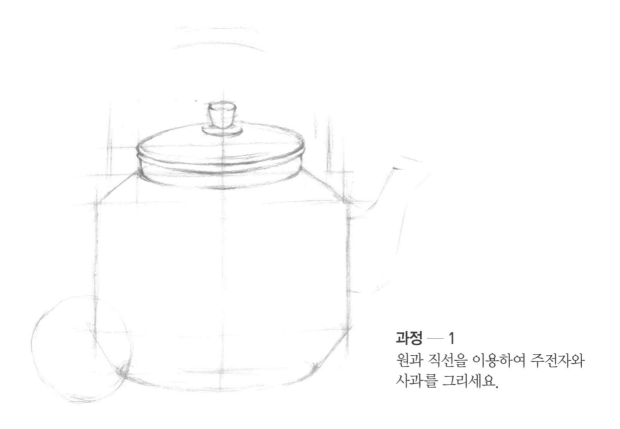

과정 — 1
원과 직선을 이용하여 주전자와
사과를 그리세요.

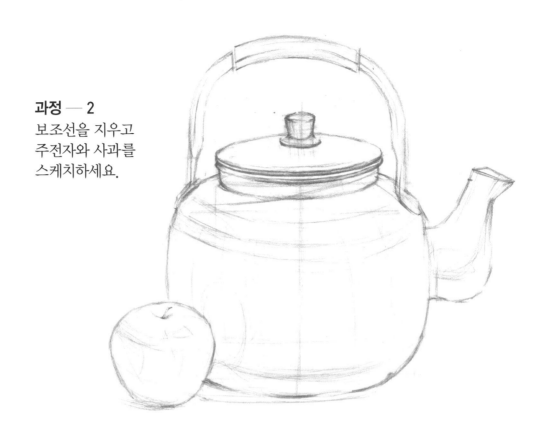

과정 — 2
보조선을 지우고
주전자와 사과를
스케치하세요.

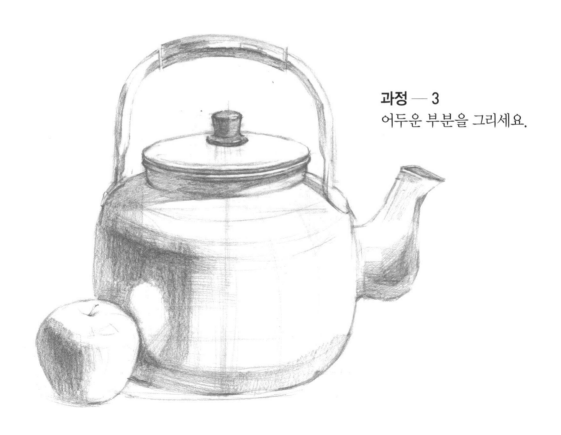

과정 — 3
어두운 부분을 그리세요.

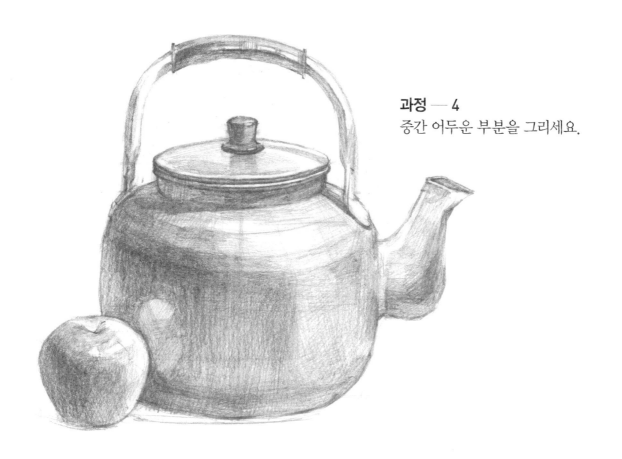

과정 — 4
중간 어두운 부분을 그리세요.

과정 — 5
어두운 부분을 덧칠하여
더욱 어둡게 그리세요.

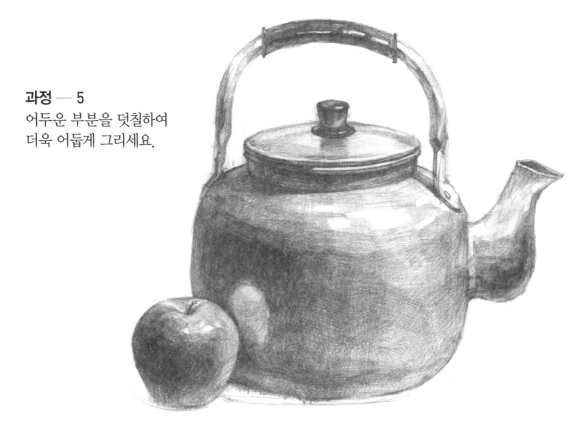

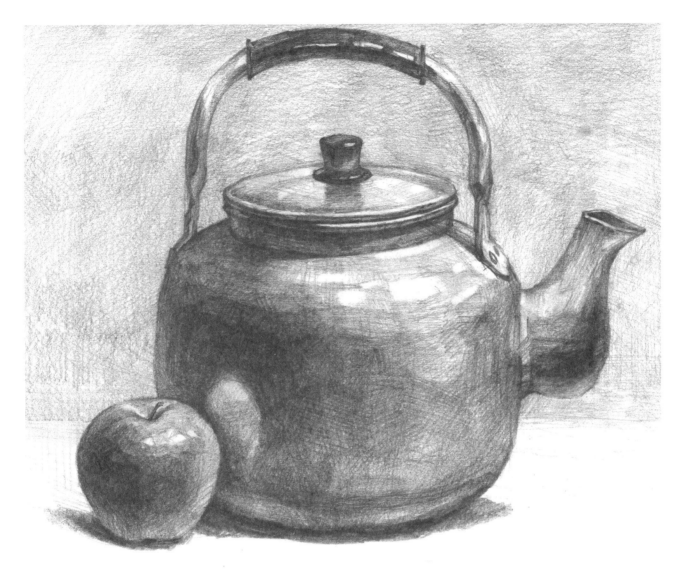

완성 배경과 그림자를 그리고, 전체적으로 마무리하세요.

 그림을 마무리 할 때 ···

그림을 마무리 할 때는 눈을 흐리게 뜨고 보거나 뒤로 물러나서 자신의 그림을 봐야합니다.
자신이 그리는 위치에서는 그림을 한 눈에 볼 수 없기 때문입니다.
완성이 되어갈수록 그림을 전체적으로 보면서, 형태는 정확한지, 명암은 자연스러운지, 과한 부분이나 부족한 부분
은 없는지 확인을 하여야 합니다.
또는 스마트폰으로 사진을 찍어서 작은 화면으로 보는 것도 좋은 방법입니다.
그러므로 마무리 할 때, 작은 변화를 묘사하는 것도 중요하지만, 지금 그리고 있는 묘사나 덧칠들이 전체적으로 잘
어울리는지 확인하며 그리는 것이 제일 중요합니다. 아무리 공들여 잘 그렸어도 전체적으로 어울리지 않으면 지워
야 합니다. 차분하게 그림을 전체적으로 살펴보세요.

··